ADOLPHE JULLIEN

UN

POTENTAT MUSICAL

PAPILLON DE LA FERTÉ

SON RÈGNE A L'OPÉRA

DE 1780 A 1790

D'APRÈS SES LETTRES ET SES PAPIERS MANUSCRITS
CONSERVÉS AUX ARCHIVES DE L'ÉTAT
ET A LA BIBLIOTHÈQUE DE LA VILLE DE PARIS

PARIS

A. DETAILLE, LIBRAIRE-ÉDITEUR

10, RUE DES BEAUX-ARTS, 10

M DCCC LXXVI

UN

POTENTAT MUSICAL

PAPILLON DE LA FERTÉ

AUTRES OUVRAGES DU MÊME AUTEUR

EN VENTE A LA MÊME LIBRAIRIE
ET A LA LIBRAIRIE BAUR, 11, RUE DES SAINTS-PÈRES

Le Théâtre des Demoiselles Verrières. LA COMÉDIE DE SOCIÉTÉ DANS LE MONDE GALANT DU SIÈCLE DERNIER ; une brochure grand in-8°.

Les Spectateurs sur le Théâtre. ÉTABLISSEMENT ET SUPPRESSION DES BANCS SUR LES SCÈNES DE LA COMÉDIE-FRANÇAISE ET DE L'OPÉRA, avec documents inédits extraits des Archives de la Comédie-Française, un plan du Théâtre-Français avant 1759, d'après Blondel, et une gravure à l'eau-forte de M. E. Champollion, d'après Ch. Coypel (1726) ; une brochure grand in-8°.

Histoire du Théâtre de M^{me} de Pompadour, dit **Théâtre des Petits-Cabinets** ; un volume grand in-8°, avec eau-forte de Martial, d'après Boucher.

La Musique et les Philosophes au dix-huitième siècle ; une brochure in-8°.

L'Opéra en 1788, Documents inédits extraits des Archives de l'État ; une brochure in-8°.

La Comédie à la cour de Louis XVI. LE THÉÂTRE DE LA REINE A TRIANON, d'après des documents nouveaux et inédits ; une brochure in-8°.

Les Grandes Nuits de Sceaux. LE THÉATRE DE LA DUCHESSE DU MAINE, d'après des documents inédits ; une brochure in-8°.

TIRÉ A 300 EXEMPLAIRES
dont 25 sur papier vergé.

ADOLPHE JULLIEN

UN
POTENTAT MUSICAL

PAPILLON DE LA FERTÉ

SON RÈGNE A L'OPÉRA

DE 1780 A 1790

D'APRÈS SES LETTRES ET SES PAPIERS MANUSCRITS
CONSERVÉS AUX ARCHIVES DE L'ÉTAT
ET A LA BIBLIOTHÈQUE DE LA VILLE DE PARIS

PARIS
A. DETAILLE, LIBRAIRE-ÉDITEUR
10, RUE DES BEAUX-ARTS, 10

M DCCC LXXVI

UN
POTENTAT MUSICAL

PAPILLON DE LA FERTÉ

I.

Il y eut, à la fin du siècle dernier, un homme qui exerça une influence dominante à l'Opéra, une influence supérieure même à celle du ministre qui détenait le pouvoir nominal, mais qui laissait son second gouverner. Ce personnage considérable ne jouissait pas seulement d'une autorité occulte, car lui-même était décoré du titre de Commissaire du Roi près l'Académie de musique, mais il avait su par son esprit d'intrigue, par son habileté à flatter le tiers et le quart, se faire peu à peu une place beaucoup plus grande que ses fonctions ne le comportaient d'abord. Il sut enfin occuper ce poste envié pendant les dix années qui précédèrent immédiatement la Révolution, et ne fût-ce que par la durée de son autorité, il mériterait qu'on s'occupât sérieusement de lui, alors même qu'il n'aurait pas eu une si grande influence sur les destinées de notre Opéra, partant sur celle de la musique dramatique en France.

C'est d'ailleurs une figure singulière et bien curieuse à étudier que celle de ce Papillon de la Ferté, parti d'une position assez modeste et arrivé aux fonctions les plus enviées, jouissant d'un crédit sûr et l'employant volontiers pour ses favorites, homme

aimable d'ailleurs et très-affable, trop affable même, doué d'une grande activité et d'un sens droit, ne boudant pas au travail, imaginant, proposant, essayant quantité de projets qu'il croyait être pour le bien de l'Opéra, homme de mérite au résumé, mais, pour employer une expression toute moderne, faux bonhomme au premier chef. Ce n'est pas assez d'un mot pour expliquer ce caractère complexe et il ne suffit pas d'injurier La Ferté, comme fait Castil-Blaze le déclarant : « vieux dévot, libertin et frappé d'imbécillité dès ses plus jeunes ans ; » pour le juger. Celui-là mérite mieux qu'une appréciation sommaire, qui sut jouer un tel rôle dans notre histoire musicale, qui gouverna presque souverainement l'Opéra durant une période aussi glorieuse pour ce théâtre, puisqu'elle vit éclore les chefs-d'œuvre de Sacchini et de Salieri.

Né d'une famille vouée aux fonctions financières, le jeune Papillon obtint d'abord des intérêts dans les fermes ; puis lors de la suppression des sous-fermes, il acheta assez cher une charge des plus recherchées et fut nommé Intendant-contrôleur de l'Argenterie et des Menus Plaisirs de la Chambre du Roi. Multiples et délicats étaient les devoirs de ces fonctionnaires, appelés plus brièvement intendants des Menus. Ils devaient examiner en détail la recette et la dépense, tant ordinaire qu'extraordinaire, qui se faisait dans la chambre du roi, tant pour sa propre personne qu'à l'entour d'elle ; ils en tenaient contrôle et devaient faire rendre compte aux trésoriers généraux de l'Argenterie et des Menus, d'abord devant les premiers gentilshommes de la Chambre, puis à la Chambre des comptes. La dépense pour la personne du roi comprenait ses habits, linges, ornements, joyaux, etc. ; la dépense hors de sa personne embrassait les meubles et l'argenterie pour les appartements royaux, plus les dépenses extraordinaires, telles que bals, ballets, mascarades, carrousels, tournois, baptêmes, sacres, couronnements, mariages, pompes funèbres, services, enterrements, anniversaires, etc... Les intendants des Menus prêtaient serment de fidélité entre les mains du chancelier et à la Chambre des comptes, à laquelle ils soumettaient, chaque année de leur exercice finissant, le résumé de tout le contrôle exercé par eux. Leurs gages et droits étaient portés sur les états de la dépense ordinaire de l'Argenterie, mais ils avaient en outre pour « leur bouche à cour en argent » chacun 1,200 livres à la Chambre aux

deniers, au lieu de la bouche à cour qu'ils avaient précédemment à la table des premiers valets de chambre et secrétaires du cabinet, et ils avaient enfin pour leur propre usage chacun deux mulets de l'équipage du Roi (1).

La Ferté employa d'abord toute sa diplomatie à conquérir la sympathie de ses supérieurs, les gentilshommes de la Chambre du roi, qui avaient mal accueilli sa nomination, et il y parvint dans un temps relativement assez court. A la suite de l'insuccès de l'administration de la Ville, en 1776, il fut choisi une première fois par le roi, pour mettre un peu d'ordre dans les affaires de l'Opéra ; il n'y resta guère plus d'un an, mais ce court office lui suffit pour montrer de réelles qualités d'administrateur théâtral. Aussi quand, après de nombreux essais et de nouveaux échecs, le roi dut encore enlever la gestion de l'Opéra à la Ville en 1780, l'intendant des Menus se trouva tout naturellement désigné par ses services antérieurs pour surveiller de près la direction du théâtre, confiée d'abord à Berton, puis à Dauvergne : c'est de ce jour que date le règne artistique de La Ferté.

La toute-puissance de La Ferté s'explique par ce simple fait que, pendant les dix années qu'il resta Commissaire du Roi auprès de l'Académie de musique, il vit se succéder au-dessus de lui quatre ministres de la Maison du roi, qui devaient nécessairement prendre ses avis pour paroles d'Évangile en un sujet où ils ne connaissaient pas grand' chose et qui ne restaient pas assez longtemps en place pour apprendre à juger par eux-mêmes les contestations si compliquées et si délicates qui s'élevaient presque chaque jour à l'Opéra. La Ferté savait très-habilement jeter le grappin sur eux dès qu'ils entraient en fonctions, et, sous prétexte de leur éviter tous les désagréments d'une « machine aussi compliquée » à conduire, il ne leur expliquait que ce qui était absolument nécessaire ; il leur présentait chaque affaire en litige sous le jour le plus propice à ses vues ou à ses projets et leur dictait le plus souvent leurs ordres, qu'ils n'avaient qu'à signer.

Une lettre comme exemple précis. A peine le comte de Saint-

(1) *État de la France*, t. I, p. 290. Le dernier *État de la France* a été publié en 1749, six ou sept ans seulement avant l'entrée en fonctions de La Ferté.

Priest eut-il pris possession du ministère, que La Ferté lui écrivit la lettre suivante, qu'il avait déjà dû envoyer aux ministres précédents :

Monseigneur,

Je respecterois trop vos occupations pour oser vous en distraire dans un moment aussi intéressant si je ne croyois de mon devoir de vous éviter par cette même raison les importunités qu'ont même éprouvées dans des temps plus tranquilles MM. vos prédécesseurs, à leur avénement au ministère, relativement à l'Opéra. Pour les éviter, je penserois, Monseigneur, que jusqu'au moment où vous pourrez me sacrifier quelques instants pour avoir l'honneur de vous rendre compte de l'administration de l'Opéra et des raisons qui ont déterminé le roi à réunir ce spectacle à son domaine, il seroit à propos que vous écartassiez toutes les demandes importunes qui pourront vous être faites surtout relativement à des congés, en répondant que vous ne pouvez rien entendre à cet égard qu'après vous être fait rendre compte de la position de l'Académie royale de musique. J'ai l'honneur de vous prévenir, Monseigneur, à l'avance que ce n'est pas une des plus faciles de votre ministère. Mais j'espère qu'avec M. le vicomte de Saint-Priest, qui m'a témoigné de la bonté, nous pourrons vous épargner l'ennui qui est la suite de cette administration et dont j'ai cherché à éviter autant que j'ai pu les dégoûts à MM. vos prédécesseurs (1)....

Lorsque La Ferté fut chargé de la surveillance supérieure de l'Opéra, en mars 1780, il avait au-dessus de lui le ministre Amelot, — et c'est avec lui qu'il en prit le moins à son aise, parce que Amelot voyait de plus près les affaires, au moins celles de l'Opéra, que ne firent ses successeurs. Mais lorsque Amelot fut remplacé par le comte de Breteuil au courant de 1783, lorsque celui-ci céda la place, le 24 juillet 1788, à M. Laurent de Villedeuil, qui fut remplacé l'année suivante par le comte de Saint-Priest, La Ferté n'eut plus de conseils à prendre de personne : il en donnait, au contraire, à ses supérieurs, qui les accueillaient le plus souvent avec l'empressement de gens trop heureux d'être aussi bien renseignés. Durant ces dix années, La Ferté n'eut sous ses ordres

(1) Archives nationales. Ancien régime O 1, 626. Lettre de La Ferté du 20 juillet 1789.

qu'un seul directeur de l'Opéra, Dauvergne, excepté pendant trois ans, d'avril 1782 à Pâques 1785, durant lesquels Dauvergne, exaspéré par l'insubordination et les réclamations des artistes, avait dû se retirer et les laisser se gouverner en république ; mais le comité des artistes était alors dans la main de La Ferté par son beau-frère Morel. Peu importait dès lors à l'intendant des Menus qu'il y eût oui ou non un chef nominal à la tête de l'Opéra, d'abord parce qu'il devait facilement s'entendre avec ce directeur, puis, parce qu'en cas de désaccord avec lui, il pouvait le faire combattre par le comité dont il tenait tous les fils et qui était toujours prêt à contre-carrer son chef immédiat. De quelque façon qu'on s'arrangeât, c'était toujours lui, La Ferté, qui demeurait le conseiller nécessaire et le maître souverain.

Des quatre ministres précités, c'est le baron de Breteuil qui resta le plus longtemps à la maison du roi : c'est aussi sur lui que La Ferté exerça le plus d'empire, précisément parce que le baron était peu au courant des choses du théâtre et qu'il marqua d'abord pour elles un extrême dédain, si l'on en croit Métra. « En s'installant dans son département, M. de Breteuil a trouvé fort plaisant que, depuis le ministère de M. Amelot, il y eût douze volumes in-folio de lettres respectivement écrites entre ce ministre et l'administration de l'Opéra ; il a bien assuré que tel long que pût être son règne, il ne laisserait jamais dans les archives ministérielles des dépôts aussi complets de son attention en cette partie, et c'est ce que tous ceux qui connaissent la gravité respectable de M. de Breteuil ne balancent point à croire ; il y a bien quinze ans qu'on ne l'a vu au spectacle, et certainement il se respecte trop et respecte trop les hommes pour donner autant de temps à des choses futiles en comparaison de celles que l'on néglige, et qui intéressent le bonheur et la paix de la société (1). »

Il n'y a qu'à ouvrir les cartons des Archives nationales pour s'assurer que M. de Breteuil, malgré sa « gravité respectable », a dû s'occuper beaucoup de ces « choses si futiles », et plus peut-être qu'aucun autre ministre, car les pièces échangées entre lui, le commissaire royal et le comité, durant les cinq années qu'il resta ministre, sont presque innombrables. C'est autant de perdu

(1) *Correspondance secrète*, 23 novembre 1783.

pour sa réputation de gravité, mais c'est autant de gagné pour l'histoire (1).

D'ailleurs la Ferté avait su très-habilement s'y prendre pour établir son crédit auprès du ministre et de son secrétaire, M. Comyn. Il leur faisait assidûment la cour, il les invitait à tour de rôle à sa petite campagne de l'île Saint-Denis, il jouait à merveille la lassitude, il se plaignait fort à propos des ennuis de cette administration, — juste assez pour qu'on le complimentât, sans songer à l'en décharger; — il se représentait volontiers comme « enrhumé ou enfluxionné » et jouait d'autres fois la résignation. « Monseigneur, je serai privé aujourd'hui d'avoir l'honneur de vous faire ma cour, étant incommodé, étant arrivé au moment fâcheux qui m'avoit été annoncé, il y a plus de dix ans, si je continuois à mener une vie aussi sédentaire sur mes papiers; mais c'est chose faite (2). » Il avait à l'occasion le mot pour rire et savait dérider ses supérieurs, après les avoir apitoyés. « Le temps affreux qu'il fait à Paris a presque fait fermer aujourd'hui l'Opéra; les sujets ne trouvant pas de voiture, les rues étant des rivières, ils se sont rassemblés au magazin, d'où ils m'ont fait prier de leur prêter un chariot couvert des Menus avec des chevaux, pour les mener et ramener de l'Opéra; on a arrangé le tout en dedans avec des chaises et bancs, j'espère qu'il ne leur arrivera pas malheur et que cela ne ressemblera pas au voyage de Ragotin (3). »

Le ministre était assez porté sur sa bouche, à ce qu'il paraît,

(1) M. de Breteuil compromit bien aussi cette belle gravité par sa conduite légère. Outre ses relations avouées avec une de ses sujettes, la première danseuse Victoire Saulnier, il était le cavalier servant de Mme Grimod de la Reynière, femme du fermier général et mère du gastronome incomparable, le plus lettré des gourmands et le plus gourmand des lettrés, comme dit M. Monselet dans son intéressante étude sur Grimod de la Reynière. M. de Breteuil fit arrêter et incarcérer le fils de sa maîtresse, en avril 1786, pour se venger, elle et lui, de quelques traits moqueurs. « Un ministre, écrivait plus tard Grimod, dont le nom sera longtemps célèbre dans les annales du despotisme et de la brutalité, m'exila dans une abbaye au fond de la Lorraine. Il n'était nullement question du gouvernement dans mon mémoire, et cet exil fut une vengeance personnelle du ministre, auquel, il est vrai, je n'avais jamais pris la peine de dissimuler mon profond mépris. »

(2, 3) Archives nationales. Ancien régime. O 1, 626. Lettres de La Ferté au ministre, des 24 février et 2 janvier 1784.

et La Ferté s'entendait fort bien à flatter son faible pour la bonne chère ; leur correspondance administrative est assez souvent entremêlée de détails culinaires qui font venir l'eau à la bouche. « Monseigneur, écrivait certain jour La Ferté, je suis bien fâché de la raison qui me prive de l'honneur de vous posséder demain, j'espère cependant que votre guérison sera aussi prompte que je le désire et que vous voudrez bien alors me dédommager. Je ferai en sorte, si je suis un peu moins enchaîné, d'avoir l'honneur d'aller m'informer demain de votre santé et de vous faire, monseigneur, ma cour ; je vous prie de vouloir bien agréer un outardeau qui m'est arrivé, je désire que vous le trouviez de votre goût (1). »

Mais après manger il faut boire, et La Ferté étant allé passer quelque temps en Champagne, à l'automne de 1784, le baron de Breteuil lui adresse une petite lettre dont voici le passage important : « Je vous remercie des informations que vous voulez bien me donner sur les différentes espèces de vins de Champagne, dont votre séjour dans cette province vous a mis à portée de prendre connaissance. Je vois que le bon est assez rare. Si vous voulez en rapporter quelques essays, je verrai à votre retour, à me décider sur la quantité que je pourrai m'en procurer (2). » La Ferté était trop bon courtisan pour ne pas offrir à son chef tous les « essays » que celui-ci désirait ; et nul doute que M. de Breteuil n'ait payé le vin de Champagne de la même monnaie que l'outardeau.

Malgré toutes ces prévenances, La Ferté essuyait parfois quelques rebuffades du ministre, mais le nuage était bientôt passé. Comme tous les gens pénétrés de leur importance et qui se savent indispensables, La Ferté ne négligeait aucune occasion de faire du zèle : il paraissait se donner beaucoup de peine pour résoudre les questions les plus simples et faisait semblant d'apercevoir de graves complications là où il n'y avait nul embarras. Ainsi écrit-il certain jour au ministre (27 mars 1784) que tout le comité de l'Opéra, le bailli du Rollet et Salieri, sont venus le trouver tout

(1) Archives nationales. Ancien régime, O 1, 626. Lettre de La Ferté au ministre, du 12 janvier 1784.

(2) Archives nationales. Ancien régime, O 1, 634. Lettre du ministre à La Ferté, du 25 octobre 1784.

en émoi pour lui exposer de graves réclamations. L'apparition des *Danaïdes,* lui ont-ils dit, a été fixée au lundi 19 avril, de façon à assurer le paiement des sujets pour la fin de ce mois; cette représentation importante est attendue avec impatience par le public, et voilà qu'on répand le bruit que Mlle Montansier voudrait faire chanter trois ou quatre fois à Versailles, la semaine prochaine, les artistes de l'Opéra. Ce retard dans les répétitions pourrait causer à l'Opéra une perte de plus de 150,000 francs, car les recettes seraient presque nulles pour le mois d'avril, et les appointements des acteurs resteraient encore en suspens. Cependant, ajoute La Ferté, ces considérations, si graves qu'elles soient, doivent céder devant les désirs de la reine, si c'est vraiment pour répondre aux intentions de Sa Majesté que la Montansier veut attirer les sujets de l'Opéra à Versailles et les déranger des répétitions : c'est ce qu'il faudrait éclaircir en toute hâte, à son humble avis.

A lire cette lettre si pressante, il semblait vraiment qu'il y eût péril en la demeure. Le ministre ne s'en émut pas beaucoup et fit simplement répondre par son secrétaire que « le projet en question n'avait pas le moindre fondement, que M. de la Ferté en a pris alarme à tort ; » puis il ajouta de sa main, non sans une nuance d'impatience : « Vous aurez tous les jours des inquiétudes nouvelles, si vous ouvrez les oreilles aux propos (1). »

(1) Archives nationales. Ancien régime. O 1, 626. Lettres de La Ferté, des 17 et 27 mars 1784. Lettres du ministre, des 27 et 28 mars.

II.

A la veille d'être traduit devant le Tribunal révolutionnaire, La Ferté écrivit, — pour sa propre défense, quoi qu'il en dise, plus encore que pour l'édification de ses enfants, — une notice historique sur lui-même, dans laquelle il retrace rapidement toute sa carrière en insistant sur le bien qu'il a pu faire, sur le mal qu'il a su empêcher dans chacun des postes élevés qu'il a occupés et qui lui ont valu, dit-il, l'envie et la haine de bien des méchantes gens. A part cette disposition, si naturelle à l'homme, et bien excusable lorsque la vie est en jeu, de présenter sous un jour favorable ses moindres actions, à part aussi les efforts de La Ferté pour s'amoindrir en quelque sorte et pour se rabaisser, cette Notice, d'une lecture déjà très-attachante, parce qu'on y sent à chaque ligne l'homme qui défend sa tête, est d'un haut intérêt historique et présente un excellent tableau de la situation générale de l'Opéra à l'approche de la Révolution (1).

NOTICE.

Dans le cas où quelques envieux ou quelque ennemi (car qui, malheureusement n'en a pas, même en faisant le bien?) voulussent me nuire dans les circonstances présentes où je n'ai cessé de former les vœux pour le rétablissement de la concorde, du bon ordre et le bonheur de mes compatriotes, je crois devoir (en cas de malheur) tracer ici-même, pour l'instruction de mes enfants, un précis de la conduite que j'ai tenue depuis mon entrée dans le monde, et surtout depuis que j'ai été attaché à la cour par une charge qui m'a fait bien des envieux, par les plaisirs qu'ils croyoient qu'elle devoit me procurer sans cesse, joints à un grand crédit, mais ils ignoroient que celui qui, par état, est forcé d'en procurer [des plaisirs] aux autres, en jouit peu par lui-même, puisque ce n'est

(1) Par un coup du hasard et grâce aux enchères poussées très-haut par M. Jules Cousin, cette pièce capitale et absolument inconnue, n'appartient ni aux archives de l'État ni à celles de l'Opéra, mais bien à la Bibliothèque de la ville de Paris. (N° 6804, in-folio.)

qu'à force de travaux, de soins et de fatigues qu'il peut y parvenir, et que lorsque l'on veut remplir de pareilles places avec honneur et probité, elles exigent presque entièrement le sacrifice de sa liberté, et qu'à la cour les grands recueillent presque l'honneur des travaux de ceux qui leur sont ou qu'ils croyent devoir leur être subordonnés, et qu'ils rejettent sur eux le peu de succès des choses qu'eux-mêmes ordonnoient ; c'est cependant ce que moi et mes pareils, dans d'autres charges, avons souvent éprouvés, d'où l'on peut conclure que ne paroissant jamais sous les yeux du maître qu'en seconde ou troisième ligne, nos traveaux intérieurs et nôtre zèle étoient souvent inconnus et que quelques lueurs de faveurs étoient bien compensées par des dégoûts mortifiants pour des âmes sensibles et un peu fières.

Je suis né à Chaslons en Champagne en 1727 (1) d'un père qui a exercé dans cette province, pendant plus de quarante ans, les places de confiance les plus honorables à la satisfaction du feu Roi et de ses ministres, et même de la province entière, qui a bien voulu partager les regrets de sa perte arrivée en 1753 ; il avoit préféré aux places les plus importantes et les plus lucratives de la finance à Paris, dont les ministres avoient voulu plusieurs fois récompenser ses travaux et son zèle, l'avantage précieux d'être utile aux habitants de la province, et surtout à ceux de la campagne, dont il cherchoit à alléger le sort sans surcharger cependant les privilégiés, sacrifiant même les jours de festes et dimanches à recevoir les habitants de la campagne, pour ne pas les détourner les jours ouvrables de leurs traveaux ; et il s'est cru suffisamment récompensé en obtenant l'honneur d'une modique pension de 1,200 livres sur la fin de sa carrière ; ma mère ne survécut que peu de mois à son mari, elle avoit eu 200,000 livres de ses parens, somme considérable alors, surtout en province, et qu'ils ont augmenté par leur économie, ce qu'ils préféroient l'un et l'autre à une fortune plus brillante et plus rapide, qui ne s'accordoit pas avec leurs principes ; c'est aussi une des raisons qui leurs avoit fait préférer la province aux places lucratives de la capitale.

Après avoir reçu en province toute l'éducation qu'il étoit possible d'y donner, mon père me fit voyager pendant quelque temps pour vaincre, s'il étoit possible, une excessive timidité dont lui-même n'étoit pas exempt ; quoique alors très-jeune, il crut pouvoir s'en rapporter à moi ; je rempli de mon mieux ses intentions ; de retour à Paris, il me mit en pension chez un avocat au conseil en réputation pour y prendre connaissance des affaires et voir si je pourrois y prendre du goût pour le bareau, et m'achetter, par la suitte, une place de maître des requêtes ; mais la circonstance d'un mariage sortable qui se présenta et qui ouvroit en

(1) Denis-Pierre-Jean Papillon, dit La Ferté, fut inscrit à la paroisse de Notre-Dame de Châlons le 18 février 1727, ainsi qu'il résulte des copies de son acte de naissance et de son acte de décès (1er thermidor II) conservées aux archives de l'Opéra.

même temps le chemin de la fortune à un de ses neveux qu'il aimoit beaucoup, le détermina à y consentir, étant bien aise, vû son âge alors très-avancé, de me voir établi, quoique je n'eusse alors que 22 ans; à la faveur de ce mariage, mon parent et moi nous obtînmes des intérêts assez considérables dans les fermes; j'eus le malheur de perdre mon épouse et trois enfants à la fin de la troisième année de mon mariage, mon père et ma mère peu de mois après; ils nous laissèrent, à mon frère, à mes sœurs et à moi, environ chacun deux cent mille livres; mais nous eûmes en partage beaucoup de petits contrats de constitution pour prêts que mon père avoit fait à des familles peu fortunées ou pour établir des gens en métier; préférant (selon les principes qui étoient communs entre mon père et ma mère) de prêter plutôt son argent sans intérêts que par obligation, mais bien de l'aliéner, d'où il est résulté quelque déficit dans leur succession, ce qui a paru respectable à leurs enfants.

Je me trouvai jouir, à 25 ans environ, de près de 40,000 livres de rente, tant de mon patrimoine que de mes intérêts dans les fermes, où je tâchois de me rendre utile par mon travail; les sous-fermes ayant été supprimées en 1755 par M. de Séchelles, j'obtins l'agrément d'une des trois places d'intendant contrôleur général de l'Argenterie, menus-plaisirs et affaires de la Chambre du Roi, que j'achettai de M. de Curis 261,000 livres (1); j'entrai tout de suite en exercice, mais ce ne fut pas sans peine, n'ayant pas cru devoir solliciter l'agrément des premiers gentilshommes de la Chambre, dont je devois moi-même être le contrôleur des dépenses; ma paix se fit cependant par l'entremise de M. de Saint-Florentin qui m'avoit procuré cette place et qui engagea le feu Roi à s'expliquer en ma faveur (2). Ce premier début à la cour ne fut pas trop favorable à ma timidité naturelle, et c'est même ce caractère que j'ai toujours conservé, malgré mes efforts, qui m'a éloigné des liaisons particulières que ma place donnoit communément avec les personnes de

(1) Les collègues de La Ferté étaient Pierre-Étienne le Noir de Cindré, reçu en 1748, et Louis-Charles-Michel de Bonneval, reçu en 1749. Quant à M. de Cury, que remplaçait La Ferté, il était auteur à ses moments perdus : il avait composé pour le théâtre particulier de Mme de Pompadour une petite pièce en un acte, *Zélie*, qui fut jouée en 1749 par la marquise, Mme de Marchais et le duc d'Ayen. La musique était de M. Ferrand, claveciniste attitré du théâtre de Mme de Pompadour, et le tout eut assez de succès pour être rejoué quatre ou cinq fois. (Voir, pour plus de détails, notre *Histoire du théâtre de Mme de Pompadour*, p. 46, grand in-8°, chez Baur.)

(2) Les premiers gentilshommes de la Chambre étaient alors le duc de Gesvres, reçu en 1717; le duc d'Aumont, depuis 1723; le duc de Fleury, depuis 1741, et le maréchal duc de Richelieu, depuis 1744. Le comte de Saint-Florentin était ministre de la maison du Roi.

la cour ; je me bornai donc à remplir de mon mieux les fonctions de ma place et à ne voir les premiers gentilshommes de la Chambre que pour traitter avec eux des affaires qui y étoient relatives ; cette réserve de ma part, loing de me nuire auprès d'eux, me gagna peu à peu leur estime et leur confiance, et ils furent les premiers à rendre justice à mon travail, mais sans cependant perdre l'habitude de me faire sentir la supériorité de leur place et de leur naissance ; malgré cela, je n'en devins pas moins leur médiateur dans les démêlés vifs qu'ils avoient souvent ensemble, ayant chacun leurs prétentions ou leur jalousie, quoique exerçant la même charge ; et j'ai joué ce rôle très-embarrassant jusqu'en 1780.

Comme M. de Curis ne m'avoit cédé sa charge que par une suitte de dégoûts que ces messieurs lui avoient fait éprouver et qui compromirent même son honneur, je cru devoir me mettre à l'abbry de pareils événements dès le commencement de ma gestion en faisant régulièrement le journal de mes opérations, des ordres que je recevois, ainsi que des contrariétés que j'éprouvois, ne dissimulant pas même les torts que je pouvois avoir, à fin qu'à tout événement je pusse dans tous les tems me rappeler les faits, et mettre à jour ma conduitte (peut-être tout administrateur eût dû en faire autant), je n'ai pas même laissé ignorer depuis aux premiers gentilshommes de la Chambre cette précaution de ma part ; ils en ont paru badiné en me disant quelquefois, surtout en sortant de leurs assemblées, que mon journal devoit renfermer de belles contradictions entre eux, ce que je leur avouès de bonne foy, mais en leur disant aussi sur le même ton que ce journal pouvoit être un préservatif contre la Bastille, mais qu'il ne verroit jamais le jour ni pour eux, ni pour personne que dans ce cas ; ces messieurs en rioient, ou du moins le feignoient ; au reste, pas un d'eux ne m'a demandé à le voir, et je ne l'ai montré à personne, et j'ai continué ce travail jusqu'à la nouvelle forme d'administration pour la maison du Roi que M. Necker fit adopter à Sa Majesté en 1779 ; ce que je dois dire avec vérité, tous MM. les premiers gentilshommes de la Chambre d'alors étant morts, j'ai cru devoir souvent défendre leur cause contre les inculpations du public sur leur probité ; jamais aucun d'eux ne s'est approprié des choses qui ne lui appartenoient pas ; ils pouvoient faire des dépenses à l'envie des uns des autres pour donner des festes et spectacles dans leurs années, dépenses souvent trop considérables, mais bien au-dessous de ce que l'on les annonçoit dans le public, et sur lesquelles j'ai fait souvent des représentations, d'autant qu'elles m'occasionnoient à moi beaucoup de fatigues, mais le Roi les approuvoit, ainsi que des dons et gratifications un peu trop réitérés qu'ils accordoient, mais rien de tout cela ne tournoit à l'augmentation de leur fortune, mais seulement à leur agrément pour captiver les faveurs du prince, et souvent avec rivalité entre eux ; leur faveur tomboit en général plus particulièrement sur les gens de spectacles, sur lesquels ils avoient pris l'empire le plus despo-

tique; tandis que c'étoit dans ma gestion ce qui me déplaisoit le plus; il me paroissoit naturel que je me melasse de ceux qui se donnoient à la Cour, puisque cela fesoit une partie des fonctions de ma place, mais non de ceux de Paris, regardant les comédiens comme des entrepreneurs intéressés à faire valoir le plus avantageusement pour eux leur spectacle, en y donnant ce qui pouvoit le plus plaire et attirer le public, et n'ayant à cet égard à répondre qu'aux magistrats de la Police.

En 1762, les ministres et les premiers gentilshommes de la Chambre (1) firent réunir sur ma tête les trois exercices des places d'intendants, dits par abréviation des Menus, et pour cela même me firent acquérir une seconde charge sur la démission d'un de mes camarades; dès lors mes chaînes augmentèrent, puisqu'au lieu de servir de trois années l'une, je me trouvai continuellement en exercice, sans cesse à Paris, à Versailles, sur les chemins ou dans mon cabinet, pour tenir les états de dépenses au courant, lesquels étoient précédemment arriérés de plusieurs années, d'où il résultoit qu'il n'y avoit point de liaisons des dépenses d'une année à la précédente, et c'est en effet ce qui avoit déterminé le plus à n'avoir qu'un seul intendant pour tous les exercices.

C'est à cette époque que le travail des Menus s'est multiplié plus que jamais par les dépenses tant en bâtiments qu'en grand nombre de catafalques, grands deuils, pompes funèbres, festes extraordinaires, mariages, sacre, etc., ainsi que le tout est détaillé dans un mémoire imprimé que j'ai remis en 1790 à l'Assemblée nationale, laquelle a paru d'autant plus satisfaite de la précision de ce grand travail, que je n'avois d'abord fait que pour ma propre satisfaction, qu'il l'éclairoit encore sur la différence énorme qui se trouvoit entre la dépense réelle arrêtée à la Chambre des comptes et celle supposée par les envieux ou les calomniateurs; ayant eu le bonheur de détruire par ce travail fait d'après plus de 5 à 6,000 pièces justificatives les préventions de l'Assemblée, si elle en avoit, je me crus pleinement dédommagé des peines que j'avois pris pour ce travail et qui se trouvoit d'ailleurs conforme à ce que le Roi et ses ministres savoient sur le montant des dépenses annuelles de cette administration, et dont on a bien voulu dans différens tems me marquer satisfaction, ainsi que sur les sacrifices considérables que j'ai été assez heureux de faire, notamment au sacre, pour n'être pas à charge aux finances; c'est dans le cours de ces années que j'ai été aussi chargé, à titre de confiance, de tout ce qui étoit relatif à l'établissement de la formation de la maison des Princes et Princesses, lors de leur mariage; ce travail m'a occupé plusieurs années, et le compte que j'en ai rendu à M. de Saint-Priest, avec la remise de toutes les pièces justificatives, a été

(1) A cette époque, il y avait eu quelques changements parmi les gentilshommes de la Chambre. Le duc de Gesvres, mort, avait été remplacé en 1757 par le duc de Duras, et le duc de Fronsac avait été reçu, en 1756, en survivance de son père, le duc de Richelieu.

arrêté par le Roi ; il n'a encore rien été statué sur les frais que cette administration m'a occasionné et dont je n'avois été chargé que pour débarrassé le Trésor royal de ces détails journaliers.

En 1780, M. Necker réunit tous les administrateurs particuliers des dépenses de la maison du Roi en bureau sous le titre de commissaires et dont le ministre de la maison du Roi et lui, comme chefs des finances, furent les présidents ; ledit bureau fut en outre composé de deux magistrats de la Chambre des comptes, du trésorier général de la maison du Roi et d'un secrétaire greffier pour la garde des archives et pièces justificatives des différents comptes rendus ; indépendamment des assemblées du bureau, où toutes les dépenses faites et à faire étoient discutées, chaque commissaire avoit, lorsqu'il le désiroit, un travail particulier avec le ministre de la Maison pour prendre ses décisions ou recevoir les ordres que le Roi avoit pu donner. Dès lors, les grands officiers de la couronne, ou ceux qui prétendoient l'être, perdirent le droit qu'ils s'étoient arrogés de donner des ordres directs sur les dépenses et d'en arrêter les comptes (1).

En 1780, je fus encore chargé, et à mon grand regret, de surveiller l'administration de l'Opéra qui avoit coûté plusieurs millions à la Ville, et dont on craignoit l'anéantissement total ; M. Necker, qui regardoit la conservation de ce spectacle comme une des choses les plus intéressantes pour les arts et le commerce de Paris, et par contre-coup pour les finances, ce spectacle attirant et prolongeant souvent le séjour des étrangers dans la capitale, avoit pensé que je pouvois d'autant plus concourir à ses vûes, qu'en 1776, par un essai momentané que j'avois fait à la prière de M. de Malzerbes, alors ministre, et de M. le Prévôt des marchands, j'étois parvenu à remettre les dépenses de l'Opéra au pair de sa recette, et même avec un bénéfice de 40,000 livres que j'engageai le bureau de la Ville à abandonner aux sujets comme un encouragement et une récompense de leurs bons services, car, en effet, je fis

(1) Voici la composition hiérarchique des *Menus-Plaisirs et Affaires de la Chambre du Roi*, quelques années seulement avant la Révolution, d'après l'*Almanach royal* :

M. de la Ferté, commissaire général.
M. des Entelles, intendant général et adjoint au commissaire.
M. Houdon, garde-magasin général.
M. Boquet, inspecteur général pour les habits et décorations.
M. Paris, dessinateur du cabinet du Roi et des Menus.
M. du Rameau, peintre du cabinet du Roi et des Menus.
M. Marquand, secrétaire de la Chambre.
M. Arnoult, inspecteur-machiniste.
M. Ballard, imprimeur du Roi, rue des Mathurins.
M. Vente, libraire, rue des Anglois.
M. Boullet, l'aîné, machiniste du Roi et de l'Opéra.
M. Boullet, jeune, aide-machiniste du Roi, à Versailles.

donner dans le cours de cette année 10 opéras au lieu de 4 ou 5 que l'on donnoit auparavant par année; cette variété étonna autant le public qu'elle lui plût (1) ; après cet heureux essai, je crus devoir laisser ce spectacle en d'autres mains ; la Ville, après m'avoir remercié, le confia à deux personnes qui, ayant adoptées mes mêmes erremens, soutinrent pendant les deux années suivantes l'Opéra au pair, mais sans excédent de bénéfices (2); à Pasques 1778, le bureau de la Ville ayant écouté les propositions d'un entrepreneur qui s'engageoit à donner à la Ville un prix de ferme, il se laissa séduire par cet appas (3); l'entrepreneur non-seulement ne paya pas son prix de ferme à la fin de l'année, mais il demanda encore à compter de clerc à maître; on y consentit, il eut encore le crédit d'obtenir que l'on lui confiroit l'Opéra à titre de régie pour le

(1) Depuis le 18 avril 1769, l'Opéra était dirigé pour le compte de la Ville par Berton, Trial (mort subitement le 23 juin 1771), Dauvergne et Joliveau. Ces quatre auteurs administrèrent en hommes désireux de produire leurs œuvres, et, au bout de dix ans, ils avaient produit un déficit de 500,000 livres, malgré le succès d'*Iphigénie en Aulide* et d'*Orphée*, joués durant cette période : ils résiliaient leur contrat en 1775. Rebel leur succéda en qualité d'administrateur général, puis, à sa mort, arrivée en novembre 1775, ce fut Berton. Le 30 mars 1776, le conseil fit publier un nouveau règlement en quarante-deux articles, pour l'administration du théâtre, et, le 18 avril, il en confia la direction, avec le titre de commissaires du roi « pour gouverner l'Opéra avec l'autorité la plus étendue », à Papillon de la Ferté, des Entelles, Delatouche, Bourboulon, Buffault, ancien marchand de soies et receveur de la Ville, Hébert, qui reçut le titre de trésorier, et Mesnard de Chousy, qui avait suivi plus particulièrement les affaires de l'Opéra au temps du duc de la Vrillère. Cette administration, déjà assez complexe, fut encore compliquée d'un directeur général, de deux inspecteurs, d'un agent et d'un caissier; elle eut une excellente idée, celle d'accorder des *feux* aux premiers sujets pour exciter leur zèle et leur assiduité. La Ferté était bien le chef effectif de cette vaste machine, et il pouvait s'attribuer sans vanité le mérite de cette heureuse gestion, illustrée par *Alceste*. Cependant cette nouvelle administration, dite des Commissaires du Roi, étant en butte à mille tracasseries, crut devoir se retirer au bout de quelques mois, à Pâques 1777. — Ces renseignements, et d'autres qui suivront, sont extraits du *Précis sur les différentes entreprises, régies et administrations de l'Académie de musique*, dans les *Registres des Menus plaisirs* (Archives de l'Opéra).

(2) Ces deux directeurs, qui entrèrent en fonctions à Pâques 1777, étaient le compositeur Berton et le marchand de soies Buffault : ils se retirèrent au commencement de 1778, après avoir donné deux ouvrages intéressants : *Armide* et le *Roland*, de Piccinni, pour le début de ce musicien en France.

(3) De Vismes du Valgay, sous-directeur des fermes, entra en fonctions directoriales le 1er avril 1778 : ce fut le premier directeur de l'Opéra à ses risques et périls. La compagnie au nom de laquelle il agissait

compte de la Ville; il en résulta pour elle à la fin des deux années une perte de plus de 700,000 livres (1); ce fut alors qu'à Pasques 1780, M. Necker engagea le Roi à réunir l'Opéra à son domaine et à me charger de son administration. D'après la connoissance que j'avois depuis longues années de la difficulté de conduire des gens à talens, pleins de prétentions et souvent de mauvaise volonté, je ne consentis qu'avec peine à prendre une telle surcharge, qui devoit absorber entièrement le peu de liberté dont je jouissois; mais enfin, n'ayant pu me refuser aux vives instances qui m'étoient faites par les ministres de donner dans cette occasion une nouvelle preuve de mon zèle, j'y consentis, non-seulement en refusant tous traitemens à cet égard, mais encore à condition que je ne serois point nommé dans l'arrêt qui réuniroit ce spectacle au domaine du Roi, voulant me réserver la liberté de me retirer sans éclat si les choses ne répondoient pas à mes soins et à mes désirs; je refusai de même l'abonnement de 140,000 livres que le ministre proposoit de faire verser annuellement dans la caisse de l'Opéra pour le soutien de la magnificence de ce spectacle, lui représentant qu'il seroit toujours à même de donner des secours, si l'on en avoit besoin, et que même l'assurance d'un pareil fond, qui seroit à charge aux finances, pourroit ralentir le zèle et le travail des sujets, d'autant mieux que [je] croyois qu'il falloit au contraire les intéresser à l'amélioration des recettes et à la diminution des dépenses, en leur faisant espérer que le Roi, qui n'avoit en vûe de soutenir ce spectacle que pour la conservation de leurs talens et l'agrément de Paris, leur abandonneroit tous les bénéfices qu'ils pourroient procurer de leurs traveaux; mes raisons

déposa d'abord entre les mains de la Ville une caution de 500,000 livres, dont celle-ci dut lui servir la rente; la Ville accordait aussi au nouveau directeur une subvention de 80,000 livres: toutes ces conventions avoient été sanctionnées par un arrêt du conseil du 18 octobre 1777. De Vismes avait la protection de la cour, par suite de ses relations d'amitié avec Campan, valet de chambre de la reine, et c'est ainsi qu'il put lutter avec succès contre les intrigues et les cabales de Vougny, Delaborde et Beaumarchais, sans arriver cependant à déraciner mille abus. C'était, d'ailleurs, un homme actif qui fit venir une troupe de chanteurs bouffes italiens pour jouer les jours où l'Opéra restait fermé, et qui géra d'abord assez heureusement les affaires du théâtre; mais au bout d'un an, il trouva la charge trop lourde et la Ville dut reprendre alors à son compte la direction de l'Opéra.

(1) L'arrêt du conseil ordonnant que l'Opéra serait régi par de Vismes du Valgay pour le compte de la Ville et sous la surveillance de Buffault, est du 19 février 1779 : cette gestion dura tout juste un an, jusqu'en mars 1780. C'est tout à la fin de cette seconde année que de Vismes donna coup sur coup les seuls ouvrages saillants de sa direction : *Iphigénie en Tauride*, *Echo et Narcisse*, le dernier opéra de Gluck, et *Atys*, le second de Piccinni.

ayant été approuvées, je travaillai à de nouveaux règlements conjointement avec les premiers sujets, et ils furent adoptés avec d'autant plus de plaisirs par tous les autres, qu'ils se virent pour la première fois admis dans cette administration au moyen d'un comité que je fis créer des premiers sujets, pour qu'ils surveillassent eux-mêmes les recettes et dépenses, et que les comptes en fussent arrêtés en leurs assemblées chaque mois ; le sort des sujets du second ordre et autres fut augmenté en proportion de celui des premiers (1).

Le début de l'année 1780 à Pasques 1781 fut un bénéfice de 39,000 livres, que le Roi abandonna aux sujets ; j'avois lieu d'espérer un succès encore plus avantageux pour les années suivantes ; mais l'incendie de l'Opéra, arrivé au mois de juin 1781, détruisit mon espoir, puisqu'il fallut remonter ce spectacle de décorations, d'habits et machines en tous genres, indépendamment de l'ordre que j'eu de donner tout ce qui appartenoit au Roi dans ces genres ; le spectacle ne cessa cependant pas aussi longtems que l'on avoit lieu de craindre, puisqu'il rouvrit au mois d'octobre suivant, dans une salle faite au grand étonnement du public en 65 jours et qui dureroit encore cent ans, s'il n'y avoit pas des intérêts cachés pour en faire construire une autre (2).

Cependant le déficit des années suivantes ne fut pas aussi considérable que je l'avois craint, surtout par l'insubordination des sujets, qui devint à son comble, ainsi que j'ai été forcé de le démontrer dans un mémoire imprimé pour démentir l'assertion de quelques sujets qui vouloient s'emparer de l'entreprise de l'Opéra, répondoient que ce spectacle coûtoit au Roi plusieurs millions et qu'il existoit un brigandage

(1) L'administration de l'Académie fut retirée à la ville de Paris, qui n'en devait pas moins payer toutes les dettes précédentes, par arrêt du 19 mars 1780, et Berton, qui avait déjà été par deux fois associé, fut nommé directeur en titre de l'Opéra. Il ne jouit pas longtemps de son privilége, car, moins de deux mois après, il mourait subitement, le 14 mai, d'une maladie inflammatoire gagnée en dirigeant lui-même la reprise de *Castor et Pollux* (7 mai), et qui l'emporta en sept jours. Dauvergne fut désigné pour lui succéder, avec Gossec pour sous-directeur, et il entra en fonctions le 27 mai : le comité avait tenu sa première séance le 22 avril. La Ferté avait le titre de Commissaire royal près l'Académie de musique. On trouvera des renseignements plus détaillés sur cette vaste machine administrative dans ma brochure : *l'Opéra en 1788*, rédigée avec des documents inédits extraits des archives de l'Etat.

(2) L'événement a donné raison à La Ferté, puisque cette salle, si rapidement construite et qui devint plus tard le Théâtre de la Porte-Saint-Martin, a duré jusqu'en mai 1871 : encore a-t-il fallu l'incendier pour la détruire. Voir notre historique complet des *Salles de l'Opéra*, publié à la *Revue de France* de novembre 1873, après l'incendie de la salle de la rue Le Peletier.

horrible dans cette administration, sans faire attention que c'étoit eux-mêmes qui administroient et arrêtoient tous les mois leur compte de recettes et dépenses, et assistoient tous les jours au compte de la recette et la contrôloient même à la porte ; il me fut donc très-facile de détruire la calomnie et de prouver que pendant les dix années que l'Opéra a été au Roi, le déficit, année commune, ne se seroit pas élevé à plus de 25 à 30,000 livres, y compris les dépenses extraordinaires, suittes de l'incendie et tout ce qui avoit été fait pour l'établissement et la magnificence de ce spectacle, s'il y eût eu plus de subordination et moins de mauvaise volonté.

Si ce déficit s'est élevé cependant à 60,000 livres environ, année commune sur les 10, l'on sçoit les événements des années 1788 et 1789 jusqu'à Pasques 1790, qui firent languir la recette de tous les spectacles, laquelle ne suffisoit pas même à payer les appointemens; l'Opéra perdit alors près de la moitié du loyer de ses petites loges, ainsi que les redevances que je lui avois procuré sur les autres spectacles, enfin le résultat du compte général rendu au Roi à Pasques 1790 et mis sous les yeux de l'Assemblée nationale, fut un déficit pour les 10 années de 600,000 livres, c'est-à-dire qu'il couta 900,000 livres de moins que ce que vouloit sacrifier pendant la même époque de tems M. Necker à la splendeur de ce spectacle (1).

Tel a été le surcroît de mes occupations pendant dix ans, et la seule récompense que j'ai tiré de tant de travaux, du sacrifice entier de ma liberté et de l'abandon presque total de mes affaires personnelles ont été des tracasseries odieuses, ourdies par la méchanceté et la jalousie, et qui m'ont enfin privé du plus grand bien que je pouvois jamais posséder en m'enlevant par une mort prématurée l'épouse la plus vertueuse et la plus estimable, et dont la perte a excité les regrets sincères, non-seulement de toutes les personnes auxquelles elle faisoit du bien, qu'elle soulageoit dans leur misère, mais encore de celles qui ne la connoissoient que de réputation ; voilà l'épouse estimable que j'ai eu le malheur de perdre, qui étoit ma consolation dans mes peines et dont la vertu soutenoit mon courage, en veillant sans cesse à ce que je n'abuse pas par un travail trop assidu de mes forces, et dont enfin l'existence étoit si nécessaire pour l'éducation des jeunes enfants qu'elle m'a laissé, et qu'elle eu formé à la vertu par son exemple et en faisant naître en eux ses sentiments.

Le coup fatal qui devoit me priver de ce que j'avois de plus cher au monde me fut porté par un de ceux dont j'avois procuré l'avancement,

(1) La toute-puissance de La Ferté à l'Opéra dura juste dix ans : du 19 mars 1780 au 8 avril 1790. La direction fut reprise alors par la ville de Paris, qui nomma, pour commissaires municipaux, Henriot, Leroux, Chaumette, Hébert. Peu de temps après, le décret du 13-19 janvier 1791 proclamait la liberté des théâtres.

mais dont j'arrêtois en même tems tous les projets ambitieux, les croyant nuisibles au bien de l'administration ; il chercha à m'en éloigner en tâchant de m'inspirer des craintes, en m'écrivant au commencement de la Révolution une lettre anonime, où prenant l'air de s'interresser à ma sûreté, il me conseilloit de quitter pendant quelque [temps] Paris et de me retirer à Bruxelles, où il savoit que de ses amis me receveroient bien ; mais voyant que je n'avois fait aucun cas de son conseil anonime, il fit répendre le bruit, au mois de juillet 1789, que je recelois à ma campagne de l'isle Saint-Denis des armes, grains et munitions de guerre, et que plusieurs personnes de la cour s'y tenoient cachées en attendant l'occasion de pouvoir s'évader ; il ne falloit que connoître la petitesse de ce local, d'ailleurs trop en évidence, ne pouvant y parvenir ou en sortir qu'en bateau, pour ne pas croire à une pareille calomnie, mais le comité provisoire du bureau de la Ville crut apparament devoir faire faire des perquisitions pour s'assurer des faits dénoncés. En conséquence, M. Desaudray, commendant en second de la garde nationale de Paris, accompagné de cavaliers de la maréchaussée, vint faire une descente chez moi à 10 heures du soir, il trouva Mme de La Ferté et moi avec un ami faisant une partie ; cette apparition subite et le sujet de cette visite firent un effet terrible sur mon épouse qui relevoit à peine de couches et qui se trouvoit dans un moment critique, la contrainte qu'elle se fit pour me cacher sa peine agrava encore le coup qu'elle venoit d'éprouver et depuis rien ne fut possible de rappeller le cours de la nature, elle succomba enfin à cette atrocité, en me faisant éprouver le plus grand des malheurs et qui m'ont rendu insensible à tous ceux que j'ai essuyés depuis et que j'éprouve encore journellement dans ma fortune ; ainsi elle a été, pour ainsi dire, une des premières victimes de la Révolution et moi, par contre-coup, pour avoir cédé à me charger d'une administration dont je semblois pressentir les sinistres suittes.

Le résultat enfin de cette perquisition que mon épouse et moi exigèrent être faites avec la plus scrupuleuse exactitude, jusque dans les moindres recoins, se réduisit à ne pas trouver le moindre indice qui put donner lieu à la calomnie ; dans le procès-verbal qui fut dressé, je fis même la déclaration du peu de personnes qui étoient venues nous voir depuis que nous étions à la campagne ; les habitants de l'isle Saint-Denis, informés de ce qui s'étoit passé et connoissant notre manière de vivre et nos sentiments, partagèrent notre peine ; le procès-verbal et son résultat du 3 août 1789 furent imprimés par ordre du conseil provisoire de la ville et affiché à Paris, à Saint-Denis et dans l'isle Saint-Denis ; la calomnie confondue n'en perdit pas néanmoins l'espérance de me nuire, ainsi qu'il sera dit cy-après.

Dès le commencement de la Révolution, j'ai cherché à donner autant qu'il étoit en moi des preuves de bon citoyen, étant un des premiers à prêter à mon district de Paris mon serment civique le 4 février 1790; et m'engageai le 15 juin suivant (quoique dispensé par mon âge) comme volontaire

dans le 10ᵉ bataillon de la 4ᵉ division, district de Saint-Joseph (1), où j'ai satisfait à toutes mes gardes en payant mon remplacement, et je ne me suis même jamais absenté de Paris pour aller vacquer aux affaires de mon domaine près Compiègne sans un congé du commandant de la garde nationale de mon district, et même du commissaire.

Au mois de juillet 1790, les habitans de l'isle Saint-Denis me firent l'honneur de me nommer commendant de leur bataillon; je leur fis en conséquence présent du plus beau drapeau qui existoit dans les environs, et mon épouse fit présent au mair de l'écharpe. Le 14 juillet nous avons pretté dans l'église paroissiale entre les mains du maire, à l'issue de la messe, le serment; j'ai cherché à inspirer, dans le petit discours que je fis, les sentiments dont j'étois pénétré. Cette cérémonie s'est terminée par un grand dîné que nous avons donné aux habitants des deux villages, et dont Mme de la Ferté et moi avons fait les honneurs de notre mieux, et à leur satisfaction : ils s'y sont comportés, ainsi qu'à la petite feste qui a suivi, avec une gaité descente que l'on auroit désiré en pareil cas à la ville; c'est aujourd'hui mon concierge qu'ils ont choisi pour leur capitaine; il s'acquitte de cette place, quoique pénible pour lui, avec autant de zèle que d'intelligence, en maintenant le bon ordre et la discipline, et sachant en même tems ménager le temps de ses soldats, pour ne pas faire de tort à leurs traveaux, aussi est-il fort estimé à la municipalité de Saint-Denis, qui auroit désiré l'employer encore plus utilement, s'il eût voulu accepter; pour soulager les habitants de l'isle, les personnes qui sont avec moi montent aussi la garde; l'on dit que la municipalité de Saint-Denis, qui m'honnorent de quelque bienveillance, avoit pensé à moi pour une des places de chef de division du canton, mais mon âge, ma santé et quelques infirmités, indépendamment du grand nombre de mes affaires, m'eussent empêché d'accepter cet honneur.

Enfin, j'ai fait en toute occasion de mon mieux pour donner des preuves de mon zèle pour la chose publique, ayant été des premiers, comme je l'avois fait quelques années avant, à porter à la Monoye le peu d'argenterie platte que j'avois, en payant, comme on sçait, un don patriotique énorme (38,900 livres, indépendamment du sacrifice de répartition de bénéfice aux postes) et bien au-dessus de mon revenu, en aidant d'ailleurs autant qu'il étoit en mon pouvoir aux secours demandés par mon district de Paris, en engageant même le ministre à y faire concourir le Roi sur la liste civile. Sa Majesté fit donner en conséquence à mon district un affut de canon que je fis faire, j'obtins de même dans les Menus, tout le local nécessaire pour la garde nationale, les salles d'assemblées et logements pour les juge de paix et commissaire, et mon district a bien voulu paroître sensible à ces attentions et à

(1) L'hôtel des Menus-Plaisirs, où demeurait La Ferté, était situé rue Bergère.

mon zèle, ainsi que plusieurs autres sections de Paris auxquelles j'ai pu être de quelque utilité, j'en ai fait de même pour Versailles, et j'en ai reçu des remerciements flateurs par écrit, et je les conserve comme des titres honnorables pour moi.

Quelqu'ait été ma conduitte, cela n'a pas empêché mes ennemis, ou plutôt mes envieux, de chercher à me nuire en répendant le bruit que j'étois l'agent des Polignacs, avec lesquels cependant je n'ai jamais eu de liaisons, et dont je crois que mon nom leur étoit peut-être presque inconnu, si ce n'étoit sous celui d'un homme ayant une charge à la cour; je me vis même obligé de chercher à prévenir M. Bailly, alors maire (1), de ce nouveau moyen que l'on tentoit pour me susciter des tracasseries, il m'engagea à mépriser toutes ces menées, et continuer à mener le même genre de vie; elle ne pouvoit être plus retirée, car d'après la perte que j'ai fait, ma société, quoique peu étendue, s'est encore restreinte à ma famille, à un petit nombre d'amis; depuis longtems j'avois renoncé au spectacle, vû même l'état fâcheux de Mme de la Ferté, je ne suis affilié à aucune société, sinon à celle de la Philanthropie, me bornant même d'y envoyer mon offrande et Mme de la Ferté l'étoit de celle de la Maternité, qui faisoit son occupation la plus chère, puisque cela la mettoit à même, malgré sa mauvaise santé, d'aller visiter les pauvres et de leur porter elle-même des secours; elle les a visitté tant qu'elle a pu sortir, et n'a cessé de s'en occuper jusqu'au dernier moment; aussi a-t-elle été honnorée des regrets de la société, des pauvres et même des personnes qui ne la connoissoient que de réputation; je n'ai jamais été d'aucun club, mais seulement un moment de la société de sallon de la Comédie italienne, mais mon peu de goût pour le grand monde, l'état de mon épouse et mes affaires me l'ont fait quitter depuis deux ans, n'y ayant jamais été, je crois, douze fois. A l'égard de mes apparitions à la cour, elles ont toujours été relatives aux devoirs de ma place; dans aucun tems, comme je l'ai dit cydevant, les fonctions de cette place si enviée par ceux qui n'en connoissoient pas les détails, le travail et les dégoûts, ne m'ont mis en liaison de société ni d'intimité avec les grands seigneurs avec lesquels j'avois à traiter d'affaires, et moins, à plus forte raison, avec les autres, soit par timidité, soit peut-être par un peu de hauteur de ma part pour ne pas m'exposer aux humiliations que l'on n'épargne guerres dans ce pays-là aux gens que l'on croit d'une naissance moins relevée, surtout lorsqu'ils sont trop entrants et trop familiers; mes liaisons, même avec les ministres, se bornoient de même à mes relations d'affaires avec eux; et tels étoient mes amis, avant de parvenir à ces grandes places, et que je ne voyois plus alors que très-peu ; je les ai recherché avec le plus grand plaisir dans leur disgrâce, surtout lorsque j'ai pensé qu'ils n'é-

(1) Tous ces événements sont antérieurs à 1792, puisque Bailly quitta son poste de maire en novembre 1791.

toient sacrifiés qu'à l'intrigue. Je dois cependant reconnoissance aux ministres avec lesquels j'ai eu des relations d'affaires ; ils ont bien voulu, dans toutes les occasions un peu importantes, rendre un témoignage favorable de mon travail et de mon zèle au Roi, et de m'en marquer verbalement ou par écrits que j'ai conservés, sa satisfaction ; car le Roi a peu eu la bonté de me la témoigner lui-même, et je ne crois pas qu'il m'ait fait l'honneur, non plus que la Reine, de m'adresser la parole trente fois depuis leur avénement au trône, encore n'étoit-ce que relativement aux spectacles (1). J'avoue de bonne foy que je m'en suis trouvé quelque fois humilié, surtout lorsque je voyois que l'on étoit pas dans une aussi grande réserve avec d'autres, dont le travail se bornoit à bien chasser ou à bien courc à cheval ; les seules occasions ont été relatives à l'Opéra, au succès duquel il s'intérressoit véritablement, et au sacre, me marquant à Reims dans le moment où il étoit entouré de toute sa cour, après la cérémonie, combien il étoit content de la magnificence et de l'économie surtout que j'avois mis dans les dépenses et dont M. Turgot lui avoit rendu compte ; voilà cependant cette position qui m'a fait tant d'envieux, lesquels ne connoissant pas la cour et l'esprit des grands, imaginoient que j'étois, pour ainsi dire, de pair et compagnon avec eux, et que c'étoit une source intarissable de grâces pour moi ; j'en ai obtenue, en effet, mais sans me rendre importun ni solliciter la place de personne à sa mort ou à sa retraite, lorsqu'il y avoit des enfants ou des parents qui pouvoient y avoir des prétentions ; ces grâces que j'ai acquis par de grands sacrifices pour n'être point à charge aux finances de l'État, et enfin par des traveaux continuels qui exigeoient le sacrifice presque totale de ma liberté, et dont le détail seroit ici trop long, ces grâces, dis-je, étant suprimées aujourd'hui, détruisent les projets que j'avois formé pour mes enfants, en cherchant à leur procurer les connoissances nécessaires pour me succéder un jour dans mes places et y faire encore mieux ; mais, au reste, ils seront heureux si, avec moins de fortune, ils sont honnetes gens, bons citoyens et en

(1) Pour le coup, La Ferté s'amoindrit au-delà de toute vraisemblance : il était, au contraire, fort bien en cour et jouissait d'un sérieux crédit. Protégeant volontiers les siens et les casant le mieux possible, La Ferté avait fait obtenir à son parent Désentelles la place de trésorier du marc d'or, et il avait fourni caution pour lui. Celui-ci se trouva, par suite de la suppression de cette place et des malversations de son caissier, engagé dans une passe difficile, mais La Ferté se remua beaucoup et parvint à l'en tirer, grâce à la protection personnelle et très-active de la reine. Le dossier complet de cette affaire privée se trouve aux archives de l'Opéra, et l'on y rencontre notamment le brouillon d'un long mémoire, avec une note de La Ferté à l'adresse du copiste : « *Il faut écrire en gros caractères* ROI, REINE, *un peu moins gros* MONSEIGNEUR, *enfin tous les endroits soulignés.* » Les maîtres peuvent changer, mais non les courtisans ni leurs marques exagérées de respect.

état de remplir avec honneur et probité les places qu'ils pourront obtenir un jour par leur bonne conduitte, leur connoissance et leur travail, et je desire sincèrement pour eux qu'ils ne recherchent que celles où ils se croiront en état de se rendre véritablement utiles à la patrie; s'ils n'en ont pas les talens, ils doivent se rendre à eux-mêmes justice et se borner à une vie privée, où ils pourront toujours trouver les moyens de se rendre utiles en secourant, autant qu'ils le pourront, les infortunés.

III.

Avant même d'être chargé de la direction de l'Opéra, La Ferté, qui avait su prendre assez vite le premier rang parmi les intendants des Menus pour que le ministre et les gentilshommes de la Chambre aient voulu, comme il s'en vante, réunir les trois charges sur lui seul, La Ferté voyait déjà onduler autour de lui une cour nombreuse de flatteurs, de ces gens à l'œil exercé, au flair subtil, qui savent discerner entre mille le puissant du lendemain, le maître futur, et qui s'attachent dès lors à sa destinée avec une obstination d'autant moins touchante qu'elle est plus tôt récompensée.

Poinsinet, l'illustre, l'unique Poinsinet, Poinsinet le mystifié, était un des courtisans les plus empressés de La Ferté, et lorsque sa comédie du *Cercle* fut représentée à la Comédie-Française, il s'empressa de la dédier à son protecteur (1). Cette flatterie lui valut aussitôt une dure leçon :

> On s'étonne et même on s'irrite
> De voir encenser un butor ;
> N'a-t-on pas vu l'Israélite
> Jadis adorer le veau d'or ?
> Un auteur peut, sans être cruche,
> Emmécéner un La Ferté ;
> C'est un sculpteur qui d'une bûche,
> Sait faire une divinité (2).

(1) Cette petite comédie, *le Cercle, ou la Soirée à la mode*, renfermait paraît-il, plusieurs scènes de la comédie de Palissot jouée à Nancy et imprimée dans ses œuvres sous ce même titre du *Cercle*. Comme on demandait à Palissot pourquoi il n'avait pas revendiqué cette comédie : « Serait-il décent, dit-il, que Géronte revendiquât sa robe de chambre sur le corps de Crispin? » Cette petite pièce, en forme de mosaïque, renfermant quelques peintures assez vraies de ce qui se passait parmi les gens d'un certain monde, le duc de...... disait à l'auteur : « Il faut, monsieur Poinsinet, que vous ayez bien écouté aux portes. »

(2) *Mémoires secrets*, 2 octobre 1764.

Cette injurieuse facétie n'empêcha pas Poinsinet de tomber en récidive pour mieux s'assurer les bonnes grâces de son illustre patron, car moins d'un an après il composait une pièce de vers bien élogieuse et bien fade pour célébrer la fête de Mme Razetti. « Qu'est-ce que c'est que cette dame ? demande Bachaumont. C'est la maîtresse de M. de la Ferté. Qu'on juge de là avec quelle infamie M. Poinsinet prostitue sa muse. A quelle bassesse ne se dégrade-t-on pas, quand on a perdu les mœurs (1)? »

La Ferté se fait plus sévère et plus rigide qu'il n'était lorsqu'il se pique dans son mémoire d'avoir dirigé cette gent intraitable des artistes avec une équité parfaite, de s'être écarté d'eux autant que possible et de n'avoir jamais eu ni faiblesse ni tendresse pour aucune de ses charmantes sujettes. Cette indépendance de cœur est toujours bien difficile à conserver pour un homme placé dans une position où mille occasions le sollicitent de faillir, et M. de la Ferté succomba tout comme un autre. Cet homme qui se targue d'une rigidité inattaquable eut au moins, sans parler des bonnes fortunes passagères, deux liaisons sérieuses : l'une dans la danse, l'autre dans le chant. Il va sans dire que celles qu'il avait distinguées n'étaient ni les plus mal vues ni les plus maltraitées de l'Opéra.

Il honora d'abord de ses faveurs cette charmante Cécile Dumesnil, demeurée célèbre sous son prénom et qui brillait à l'Opéra par ses talents autant que par ses grâces juvéniles. Elle avait débuté en 1776, sous l'administration de Berton, et avait obtenu du premier coup le plus vif succès : c'était Gardel l'aîné qui lui avait enseigné la danse. Il eut aussi le bonheur envié de toucher le premier son cœur novice, au grand désespoir des nombreux paillards qui s'étaient mis sur les rangs, comme le ténor Legros, et qui enrageaient de ne pouvoir plus posséder ce trésor que de seconde main, — au plus tôt (2). La tendre Cécile avait décidément un faible pour ses camarades de la danse, car moins d'un an après, alors qu'elle était déjà la plus courtisée, elle se refusait aux adorateurs les plus distingués et les plus riches pour reporter ses préférences sur le danseur Nivelon « qui possédait en homme tout ce qu'elle avait en femme ». Mais, par une de ces bizarreries

(1) *Mémoires secrets*, 25 janvier 1765.
(2) *Ibid.*, 18 mars 1777.

trop communes en amour, le beau danseur ne répondait pas aux soupirs de Cécile, tout épris qu'il était d'une danseuse figurante, Mlle Michelot, honorée des faveurs du comte d'Artois, mais dont les appas n'étaient pas comparables à ceux de sa toute jeune rivale. Dans un accès de jalousie exaspérée, celle-ci s'était laissée aller à toute sa fureur contre la demoiselle Michelot, qu'elle maltraita fort : il fallut bien des efforts et des conseils pour calmer cette tigresse, dont le mérite personnel pouvait seul faire excuser la fougue et les écarts (1).

Mlle Cécile avait eu certain jour des velléités de cantatrice et elle avait imaginé de jouer Colette du *Devin du village* avec sa camarade de la danse, Mlle Dorival, pour Colin. Le public se porta en foule à ces représentations inattendues, mais il fit clairement comprendre aux chanteuses improvisées qu'il préférait leur plumage à leur ramage, — l'une avait la voix aigre et l'autre chantait faux, — et elles se contentèrent dès lors de danser (2). Très-peu de temps après ce caprice vocal, Mlle Cécile se faisait renvoyer du théâtre pour un coup de tête. Elle avait refusé de paraitre en scène parce qu'on ne voulait pas lui donner un costume aussi brillant que celui de la Guimard, et Amelot, qui se trouvait précisément au spectacle ce soir-là, l'avait fait conduire au For-l'Évêque en prononçant son exclusion de l'Opéra. Mais la rebelle avait un protecteur tout-puissant dans la personne du prince de Conti, et celui-ci n'eut pas de peine à faire réintégrer la danseuse, au grand plaisir des amateurs de spectacle, que cet événement imprévu avait jetés dans la consternation (3).

Après une nouvelle absence inexpliquée, Mlle Cécile était rentrée au théâtre comme maîtresse en titre de La Ferté, qui l'avait mise dans la plus grande opulence. Elle avait reparu dans le prologue de *Sylvie* et avait obtenu des applaudissements enthousiastes, car cette retraite semblait avoir encore augmenté son talent aux yeux de ses admirateurs, mais les préférences que lui valait la protection de La Ferté la faisaient mal voir de ses camarades, jalouses déjà de sa figure et de ses charmes. Six mois

(1) *Mémoires secrets*, 17 février 1778.
(2) *Ibid.*, 18 mai 1778.
(3) *Ibid.*, 1 et 2 juin 1778.

n'étaient pas écoulés depuis cette rentrée triomphale que la jolie enfant mourait subitement en couches, à peine âgée de vingt-deux ans. Cette perte cruelle plongea dans une affreuse douleur le financier qui pensait alors, paraît-il, à l'épouser en reconnaissant ses enfants, mais le confesseur appelé au lit de mort de la danseuse exigea qu'elle éloignât d'elle son amant et qu'elle déclarât que les enfants nés durant le temps de leur union n'étaient pas de lui. Cet aveu public, fait en présence de toute la maison appelée en témoignage, humilia au dernier point le pauvre intendant : il aurait pourtant dû s'en douter (1).

La Ferté, qui avait perdu sa femme depuis longtemps, était bien libre de courtiser les filles d'Opéra dont il avait la direction supérieure, mais l'âge venant, il éprouva le besoin d'avoir des affections plus solides et il crut les retrouver dans les liens légitimes d'un nouveau mariage. Il convola en secondes noces, au commencement de 1782, et parut se ranger de plus en plus dans son intérieur ; il se voua même très-ostensiblement aux pratiques religieuses, et c'est alors surtout qu'il se rapporta des soins profanes de l'Opéra à son ancien caissier, cet intrigant Morel, devenu son beau-frère et qui, après avoir contrôlé les voitures publiques sur la grande route, se mêlait d'avoir de l'esprit et de faire des vers, — en attendant mieux, — grâce au concours discret de l'abbé Le Beau de Schosne (2).

Tout dévot et marié qu'il fût, La Ferté ne tarda pas de retourner à son vomissement, pour employer l'énergique expression des *Mémoires secrets* : il devint amoureux de Mlle Maillard, et pour faire valoir sa jeune protégée, il imagina de lui donner en chef

(1) *Mémoires secrets*, 11 janvier, 21 et 22 août 1781. — Mlle Cécile, dont la carrière fut si courte, avait été reçue danseuse en double en 1777, aux gages de 1,500 livres. Au bout de deux ans, elle était arrivée au rang de « remplacement » à 2,000 livres d'appointements : elle était la deuxième de cette classe et n'avait devant elle que Mlle Dorival, lorsqu'elle vint à mourir. Il ne la faut pas confondre avec une autre Mlle Dumesnil, reçue comme danseuse en double en 1772 et qui se retira en 1777, l'année même de la réception de Cécile. (*Registres des Archives de l'Opéra.*)

(2) *Mémoires secrets*, 14 avril 1782.

le personnage de Didon, dans le chef-d'œuvre de Piccinni (1).
Mais Mme Saint-Huberty tenait ce rôle avec un succès éclatant, et le
difficile était de l'évincer. La Ferté crut avoir trouvé un biais : il
lui écrivit qu'elle devait éviter de se fatiguer et se réserver pour
des ouvrages plus nouveaux; mais la grande tragédienne, qui
entendait bien ne pas céder ainsi un de ses plus beaux succès,
répondit aussitôt que sa santé lui permettait de jouer tous ses
rôles, et elle joignit à sa lettre un certificat du médecin attestant
sa parfaite santé. Repoussé de ce côté, La Ferté se retourna vers
le ministre, et lui démontra si bien l'utilité qu'il y avait à pro-
duire une nouvelle chanteuse dans Didon, que celui-ci envoya
au comité l'ordre exprès de confier ce rôle à Mlle Maillard.
Très-froissée de ce passe-droit, Mme Saint-Huberty écrivit au comité
qu'une indisposition subite l'empêchait de paraître en scène, que ce
malaise durerait probablement très-longtemps et que cette révolu-
tion subite arrivée dans sa santé l'obligeait de demander son congé
définitif pour Pâques prochain. Cette pique d'amour-propre mit en
émoi tout le tripot lyrique, et l'on assurait que M. de Breteuil et La
Ferté, irrités d'être tenus en échec par une chanteuse, lui avaient
certifié qu'elle avait tout juste huit jours pour se déterminer et
revenir de sa bouderie, mais qu'après ce délai passé, ses velléités
de retraite seraient jugées définitives.

Le rédacteur des *Mémoires secrets* retarde sensiblement en ne
racontant cette querelle que le 23 février, car elle datait du com-
mencement du mois. Les lettres échangées à ce propos entre le

(1) Mlle Maillard, qui devait tenir le premier rang à l'Académie de mu-
sique durant toute la période révolutionnaire, depuis le départ de Mme
Saint-Huberty jusqu'à l'arrivée de Mme Branchu, venait d'être enlevée de
droit par l'Opéra au théâtre des Petits-Comédiens du bois de Boulogne.
Elle avait débuté, le 17 mai 1782, par le rôle de Colette dans *le Devin du
village*, puis par celui d'Aline dans *la Reine de Golconde*; le 15 mai 1783,
elle joua pour la première fois le rôle d'*Ariane*, que Mme Saint-Huberty
lui céda avec une obligeance bien mal récompensée par la suite, et le
15 juillet elle représenta Armide dans *Renaud*. Elle n'était encore que dans
les « doubles » avec 2,000 livres d'appointements, dont 200 variables,
mais, au courant de 1784, elle devenait « remplacement pour les rôles de
princesses » avec un traitement de 7,000 l.; enfin dans le courant de
1786, elle passait premier sujet, l'égale de Mme Saint-Huberty, à raison
de 9,000 livres La marche était assez rapide et l'on voit que La Ferté
avait dû passer par là. (*Registres des Archives de l'Opéra.*)

ministre, l'intendant des Menus et la chanteuse, sont conservées aux Archives nationales (1) et elles sont presque toutes du 5 février 1784. Elles ne nous apprennent d'ailleurs rien de nouveau ni de piquant, sinon que La Ferté était à peu près dans son droit en voulant faire jouer Mlle Maillard, car les règlements ordonnaient que les doubles joueraient tous les rôles, après la dixième représentation, sans que les acteurs en premier pussent s'y opposer. Quant à la prétention soulevée par Marmontel, à l'instigation de la Saint-Huberty, de faire répéter sa nouvelle interprète en particulier, elle était tout à fait insoutenable, non-seulement parce que jamais auteur n'avait eu cette prérogative, mais aussi parce que Mlle Maillard, ayant répété trois ou quatre fois en place de la Saint-Huberty et l'ayant vue jouer une vingtaine de soirs, était tout à fait en état de tenir le rôle. Une de ces lettres est pourtant bien curieuse en ce qu'elle montre combien la cour, voire la reine, prenait de part à ces rivalités de coulisses, et comment La Ferté se voyait obligé de défendre sa nouvelle favorite jusqu'au pied du trône.

Pour mettre sous vos yeux, Monseigneur, toutes les prétentions ridicules de cette actrice et que j'ose assurer destructives de l'Opéra, je les réunis cy-joint avec les articles à côté des règlements qui peuvent faire le fondement de votre décision ; car il est indispensable, vû l'état des choses, que vous en donniez une. J'ay imaginé que cette forme de vous présenter cette affaire seroit plus précise et qu'elle vous mettroit peut-être, Monseigneur, dans le cas d'en conférer avec la Reine, car il paroitroit très important que Sa Majesté pût être véritablement instruite des difficultés toujours renaissantes qui s'opposent au bien que l'on voudroit faire ; cela détermineroit peut-être à nous écouter et moins gâter ces sortes de sujets ; je ne vous cacherai pas même, Monseigneur, qu'il paroit, suivant ce que le Sr Gardel prétend, que la Reine lui a fait l'honneur de lui dire, qu'elle n'a pas grande opinion de la Dlle Maillard. Vous seul, Monseigneur, pouvez (sans paroitre instruit de cela) faire sentir que cette jeune actrice est dans ce moment-cy le seul sujet d'espérance en femme pour l'Opéra, et que c'est ce qui excite la jalousie de la Dme St-Huberti, et qu'il seroit très-fâcheux qu'on ne lui procura pas les moyens de se former, vû les difficultés de cette première actrice, sur laquelle on ne peut même trop compter, ainsi que vous aviez pû le remarquer par quelques termes assez équivoques de sa lettre et par les

(1) Ancien régime. O 1, 634.

mots *année de grâce* qui sont très soulignés. J'avois prévu, Monseigneur, tout ce qui arrive, quand j'ai vû que l'on s'empressoit de la gâter à Fontainebleau ; j'ose croire qu'il n'y a point de sacrifice auquel on ne doive se déterminer pour prévenir la destruction totale de la machine, plutôt que de céder ainsi aux fantaisies de la D^{me} St-Huberti, qui doit suivre les règlemens, comme les autres, et remplir ses engagemens ; elle seroit fort embarassée de trouver ailleurs ce qu'elle a à Paris, et le public, instruit de ses mauvaises difficultés, ne seroit pas pour elle ; et il oublie bientôt ceux qui le quittent ou qu'il perd, nous l'avons vû à la retraite des grands sujets ; aujourd'hui il ne pense pas au sieur Vestris (1).

Le ministre, adoptant l'avis de La Ferté, répondit quatre jours après « qu'il ne fallait rien changer au règlement ». Cet arrêt laconique portait le coup de grâce aux tentatives de révolte de Mme Saint-Huberty, qui dut effectivement céder le rôle de Didon à son ancienne protégée devenue sa plus redoutable rivale. Tout marchait donc au gré de La Ferté, lorsqu'un accident vulgaire, un faux pas, vint arrêter pour quelque temps le cours des succès de Mlle Maillard. « Je vous prie, écrit-il au secrétaire du ministre, de vouloir bien prévenir M. le baron de Breteuil, que malheureusement on ne donne pas aujourd'hui *Chimène*, ce qui est très-malheureux pour M. Sacchini, Mme Saint-Huberty se disant enrouée. On ne peut pas non plus donner *Didon*, M. de Vermonde ayant défendu à la Dlle Maillard qui est tombée et qui a été saignée, de jouer.. (2) » Un rhume d'un côté, une chute de l'autre, excellentes conditions pour équilibrer les chances contraires de Sacchini et de Piccinni.

Questions de discipline ou questions d'argent, telles étaient les deux préoccupations constantes de La Ferté, car si plusieurs des sujets étaient incorrigibles, comme Mlle Dorival, d'autres étaient insatiables, comme Mlles Levasseur et Guimard, et ce n'était pas une petite affaire de toujours punir ou gronder, de toujours donner ou marchander. Voici, par exemple, Mlle Dorival qui arrive un soir pour danser en état d'ébriété complète. On eut toutes les peines du monde à combiner le spectacle d'autre façon pour se

(1) Archives nationales. Ancien régime. O 1, 626. Lettre de La Ferté au ministre, du 6 février 1784.
(2) Archives nationales. Ancien régime. O 1, 626. Lettre de La Ferté à M. Comyn, du 20 février 1784.

passer d'elle, et La Ferté la fit immédiatement conduire en prison, puis il appela l'attention du ministre sur ce scandale et lui conseilla de faire un exemple. « Vous avez fort bien fait de prendre des mesures nécessaires pour faire punir la demoiselle Dorival de sa crapule et de son manquement à ses devoirs, lui répond M. de Breteuil le 16 janvier 1784. Je la ferai retenir au moins huit jours en prison et je chargerai M. Lenoir de lui faire sentir tout le mécontentement que j'ai de sa conduite (1) ». Pour le « lui faire mieux sentir », Lenoir la mit au secret avec seule faculté de voir sa mère, sa tante et ses principaux parents, mais « sans qu'elle pût se divertir avec des étrangers (2) ». Précaution judicieuse en un temps où les actrices ainsi incarcérées faisaient bonne chère et menaient joyeuse vie en prison avec leurs amis, gens de lettres ou riches seigneurs, qu'elles conviaient à ces fêtes entre quatre murs pour narguer les sévérités de l'administration.

Quelques années auparavant, la même danseuse s'était déjà fait enfermer pour avoir manqué de respect en plein théâtre au maître de ballet, au glorieux *Diou de la danse*, à l'incomparable Vestris. Celui-ci avait obtenu une lettre de cachet contre elle, mais la rebelle s'était cachée pour n'être pas prise, puis elle avait procédé judiciairement contre son supérieur. Lasse enfin de garder la retraite, elle s'était constituée prisonnière, tout en promettant d'exposer son persécuteur aux risées du public dans un mémoire rédigé tout exprès : celui-ci était déjà en butte au mécontentement des spectateurs qui le couvraient de huées dès qu'il entrait en scène. Mlle Dorival ne resta en prison que deux heures ; elle reparut le dimanche 18 août au milieu d'applaudissements sans fin, tandis que Vestris tenait tête à l'orage avec sa vanité imperturbable et dansait comme un dieu (3).

Danseuse aimée et applaudie, mais très-décidée et fort éprise de

(1-2) Archives nationales. Ancien régime. O 1, 626 et 634.

(3) *Mémoires secrets*, 17 et 21 août 1776. Cette aventure a été absolument défigurée par les inventions romanesques de Castil-Blaze. — Aussi peu convenable à l'église qu'au théâtre, Mlle Dorival, et aussi Vestris, comme la plupart des artistes de l'Opéra, se fit remarquer par l'inconvenance de sa tenue et par ses agaceries au service pour le repos de l'âme de Carlin, organisé en grande pompe par les comédiens italiens dans l'église des Petits-Pères. Les artistes de la Comédie française, au

boisson, Mlle Dorival était une des filles de l'Opéra qui causaient le plus de tracas à l'intendant par son caractère insoumis et malicieux. Trois mois auparavant, La Ferté, se trouvant à Fontainebleau avec une partie des artistes de l'Opéra, dont Mlle Dorival, pendant le séjour de la cour, écrivait au ministre Amelot, resté jusqu'alors à Paris, le 24 octobre 1783 : « Autre discussion, Monseigneur, la demoiselle Dorival est venue samedi dernier me subtiliser un billet de voiture avec relais, en me disant qu'elle devoit se trouver à une répétition. Non-seulement M. Gardel vient de me dire qu'il n'en avoit point annoncé, mais même qu'elle n'avoit pas voulu faire son service à l'Opéra ; elle a maltraité fort le commis du bureau des voitures, ainsi que les gens des Menus, voulant exiger des distributions de gazes et rubans, dont elle n'avoit pas besoin ; elle a manqué empêcher un ballet ici : c'est une mauvaise tête et qui, de plus, dit-on, étoit yvre... (1). »

Insubordination d'une part, course à l'argent de l'autre, chacun voulant s'amuser autant que son camarade et gagner davantage. Mlle Rosalie Levasseur, par exemple, qui était alors au déclin de sa brillante carrière, mais qui faisait encore la pluie et le beau temps à l'Opéra, grâce à la protection du comte de Mercy-Argenteau, ambassadeur de l'Empire, prétendait qu'il fût fait exception en sa faveur aux règlements sur les traitements des artistes et qu'on lui accordât des prix exceptionnels. Elle allait pourtant déclinant d'une façon assez sensible, tandis que Mme Saint-Huberty gagnait en faveur et en talent, et La Ferté écrivait certain jour au ministre : « Je ne puis vous cacher, monseigneur, que le public malmène beaucoup Mlle Levasseur ; elle a reparu dans *Iphigénie*, et, en effet, l'on ne lui trouve plus de voix, et M. l'ambassadeur... devroit bien lui donner un conseil. »

L'ambassadeur donna, en effet, le conseil, mais dans un sens contraire aux vues de La Ferté, qui écrivit au ministre le 14 jan-

contraire, se tenaient avec une convenance parfaite et les dames ne détournaient pas les yeux de grands livres tout neufs achetés pour la cérémonie. Quant à messieurs et dames de la Comédie italienne, représentant le deuil, ils étaient trop accoutumés à aller à l'église pour ne s'y pas comporter en bons catholiques, ajoute le chroniqueur avec une pointe de raillerie dédaigneuse. (*Mémoires secrets*, 28 septembre 1783.)

(1) Archives nationales. Ancien régime. O 1, 634.

vier 1784 : « Monseigneur, Mlle Levasseur m'a envoyé demander ce matin à huit heures un rendez-vous ; je l'ai en conséquence attendue, ne doutant pas que M. l'ambassadeur ne lui eût dit qu'il m'avoit rencontré hier chez vous ; en effet, elle m'a dit qu'elle avoit appris que M. l'ambassadeur (qui, a-t-elle ajouté, étoit de tous les tems votre ami) vous avoit fait une demande pour elle et remis un mémoire, mais qu'elle ignoroit absolument ce que contenoit le mémoire et l'objet de la demande, que sans cela elle m'auroit prié de l'appuyer auprès de vous ; j'ay crû devoir feindre d'ignorer ce qu'elle désiroit, et pour ne pas la mettre dans le cas de me faire connoître ses prétentions, je me suis retranché en compliments vagues, en lui disant que j'avois été hier à Versailles uniquement pour m'informer de votre santé, que j'avois rencontré chez vous M. l'ambassadeur qui vous avoit même trouvé fort occupé à travailler, et que j'avois saisi le moment où il sortoit pour avoir l'honneur de vous faire ma cour un instant ; c'est ainsi que j'ai crû devoir répondre à sa petite supercherie, et nous nous sommes séparés après avoir parlé beaucoup de l'Opéra et de la vie retirée qu'elle m'a dit mener (1). »

Il était impossible de refuser quoi que ce fût, même un passe-droit flagrant, à un homme de l'importance de Mercy-Argenteau. M. de Breteuil le comprit sans peine et répondit aussitôt à La Ferté : « Je suis dans la nécessité et le désir de faire ce qui plaira à M. le comte de Mercy dans l'objet qui intéresse la demoiselle Levasseur. » Donc, marché conclu entre le ministre et la chanteuse, qui obtint un traitement particulier sous promesse de le tenir secret, afin de ne pas donner à quelque autre artiste envie d'en demander autant. La Ferté écrivait à ce propos au ministre, le 6 février : « Dans la position actuelle des choses, fort fâcheuse pour l'Opéra, et fort ennuyeuse pour vous, Monseigneur, je crois que vous penserez qu'il est très-important que les arrangements à faire pour la demoiselle Levasseur soient absolument ignorez ; et que les 1,000 livres soient sur le trésor royal, M*** exigeant la parole d'honneur de cette actrice de n'en jamais parler à personne ; car non-seulement la dame Saint-Huberti demanderoit

(1) Archives nationales. Ancien régime. O 1, 636.

peut-être le quadruple, mais encore tous les autres sujets qui se regardent comme nécessaires en feroient autant. Cette affaire donc, pour éviter de dangereuses conséquences, et affligeantes peut-être pour vous-même, Monseigneur, exige beaucoup de discrétion de la part de la demoiselle Levasseur. J'espère que vous me pardonnerez ces conseils, comme une suite de mon respectueux attachement pour vous et du désir que j'ai que vous puissiez jouir, s'il est possible, de quelque tranquillité dans une pareille administration (1). »

Mlle Levasseur une fois satisfaite, il semblait qu'on pût vivre en paix et que cette première atteinte aux règlements ne dût pas tirer à conséquence. Mais l'argent n'était pas tout ce que désirait Mlle Levasseur dans cette augmentation, c'était aussi la satisfaction de se dire et de faire comprendre à autrui qu'elle était bien la première par le talent comme par les émoluments. Et comment le faire deviner sans laisser à entendre qu'elle était traitée sur un pied exceptionnel et que les règlements de l'Opéra n'étaient pas faits pour une chanteuse de sa valeur?

Moins de deux mois après, Mlle Guimard, qui devait bien avoir appris ou deviné la chose, faisait une demande analogue, et La Ferté écrivait au ministre le 3 avril 1784 : « Monseigneur, j'ai l'honneur de vous envoyer ci-joint la copie d'une lettre que j'ai reçue de Mlle Guimard et qu'il seroit à désirer que vous eussiez la bonté de parcourir, pour que je puisse recevoir vos derniers ordres avant votre départ. Il paroît que tout le monde est allarmé de la crainte de perdre Mlle Guimard. M. Lenoir, chez lequel je viens de dîner, m'en a même parlé, et il lui sembleroit juste qu'on lui donnât quelque satisfaction, en lui promettant de lui accorder les 1,000 livres de plus de pension qu'elle demande pour le tems de sa retraite; mais à condition toutefois qu'elle n'en parleroit pas, pour que cela ne tirât pas à conséquence. Ainsi il faudrait qu'elle gardât le même secret que Mlle Levasseur (2). »

Une fois entamée, cette série de passe-droits mal cachés ne devait pas s'arrêter de sitôt : une injustice en amenait une autre, et l'on dut accorder bientôt à Vestris, à Mme Saint-Huberty, à maint autre ce qu'on avait accordé d'abord à Rosalie Levasseur et à la

(1, 2) Archives nationales. Ancien régime. O 1, 636.

Guimard. Le règlement n'existait plus que pour être éludé ou violé, toujours sous le sceau du secret et avec des précautions infinies qui ne trompaient personne et n'empêchaient personne de réclamer bientôt la même faveur.

Du reste, la position de la Ferté était assez délicate et il avait parfois des choses peu flatteuses à transmettre au ministre. Dans telle affaire qui causa une grande fermentation à l'Opéra, pour la retraite de Legros par exemple, il se passait dans le comité des scènes assez irrévérencieuses que La Ferté se voyait forcé de raconter au ministre, en lui conseillant même de faire comme s'il n'en savait rien. Lorsqu'il s'agit de la retraite de Legros, Amelot et La Ferté se trouvaient en opposition violente avec le comité, parce qu'ils voulaient décider le célèbre ténor à rester encore un an à l'Opéra. La Ferté avait même été assez adroit pour faire écrire une lettre par laquelle quelques membres du comité, dont Gardel, demandaient à Legros de vouloir bien continuer ses services à l'Opéra, et une autre à Morel, par laquelle les mêmes personnes priaient cet intrigant de vouloir bien assister non plus à une séance du comité, mais à une assemblée générale de tous les artistes copartageants, convoquée par ordre du ministre pour s'occuper de cette importante affaire : le départ ou la rentrée de Legros. C'est là l'origine du pouvoir de Morel ; les artistes avaient introduit le loup dans la bergerie en le priant de venir les espionner. Il n'avait pas en effet d'autre tâche à remplir, comme il appert de cette phrase d'une lettre adressée à La Ferté par le ministre, le 20 avril 1783 : « Remerciés, je vous prie M. Morel du narré qu'il a pris la peine de me faire de ce qui s'est passé à l'assemblée et de la complaisance qu'il a eû de s'y trouver et de pérorer tant de mauvaises têtes. »

En priant Legros de rester encore un an à l'Opéra, La Ferté semblait donc accéder aux vœux exprimés par une partie du comité, vœux qu'il avait eu soin de faire rédiger par la plume experte de Lasalle. Aussi écrivait-il aux artistes le 16 avril 1783 : « Je vous annonce, messieurs, que d'après la lettre que vous avés écrite à M. Legros et que le ministre n'a pu qu'approuver vis-à-vis un des plus anciens de vos camarades, M. Amelot l'a enfin déterminé hier à faire encor l'essai de ses forces et de son zèle pendant cette année, en lui accordant néanmoins un congé pour aller aux Bouës

de Saint-Amand. M. Amelot espère que sa santé lui permettra de chanter quelquefois cette année, ce qui assurera d'autant plus le service pendant le voyage de Fontainebleau. » Au reçu de cette nouvelle, les membres les plus ardents du comité, qui jouaient au directeur depuis un an qu'ils étaient parvenus à faire partir Dauvergne, et qui se montraient très-jaloux de leurs prérogatives directoriales, imaginèrent ou firent semblant de croire qu'en décidant Legros à rester au-delà du temps normal, le ministre et l'intendant des Menus avaient pour but caché de l'élever peu à peu à la place de directeur avec le susdit Morel. Cette idée seule causa un indicible émoi parmi les artistes du comité; ils entrèrent en révolte ouverte contre leurs supérieurs, et la Guimard, qui était une des mauvaises têtes de la troupe, alla jusqu'à écrire à La Ferté une lettre presque injurieuse, qu'elle terminait en le sommant de lui faire réponse immédiate : « D'après cela, monsieur, je vous prie de vouloir bien me donner vos dernières intentions, et si elles sont telles qu'on me les a assurés, recevés ma parole d'honneur que je ne rentrerai pas et que rien dans le monde ne me fera changer de façon de penser; ayés autant de confiance que j'en ai toujours eû à la vôtre. » La fermentation devint bientôt telle, que La Ferté pria le ministre d'y couper court en parlant ferme, c'est-à-dire en donnant un ordre absolu. Celui-ci fit donc signifier au comité sa volonté expresse en faveur de Legros. Mais l'effet produit par la lecture de cette lettre fut tout autre qu'on ne pouvait l'attendre; La Ferté dut pourtant le signaler à Amelot en atténuant autant que possible l'accueil dérisoire fait à ses ordres.

« Monseigneur, lui écrit-il le 22 avril, vos réponses ont été lues ce matin à l'assemblée. Mlle Guimard, Saint-Huberty, Nivelon et quelques autres se sont levés, ont fait une grande révérence sans proférer un seul mot, et successivement tout le monde s'en est allé; Mlle Guimard a accaparé Mme de Saint-Huberty qui n'a pas besoin de cela pour être une mauvaise tête; elle a eû même la malhonnêteté de proposer au Sr La Salle de faire une délibération pour chasser M. Morel du comité, en prétendant qu'il était cause que le sieur Legros restoit; heureusement qu'elle ne l'avoit dit qu'à La Salle et bas, et il lui a répondû de même en lui faisant sentir l'inconséquence de sa conduite, c'est sur cela qu'elle

s'est retirée sans expliquer rien et qu'elle a emmenée avec elle Mme de Saint-Huberty et les autres ; mais il faut que vous paroissiez ignorer ce nouveau trait d'audace. Morel a bien fait de ne pas aller à cette assemblée, dont d'ailleurs on ne l'avoit pas prévenu. Sçavoir si le petit comité qui doit probablement se rassembler ce soir à l'ordinaire chez Mlle Guimard, quand il s'agit de s'ameuter, ne nous fera pas paroitre quelques nouveautés pour demain, car il faut s'attendre à tout. » Voir ses ordres ainsi tournés en ridicule, puis acceptés avec une soumission ironique pire que l'insoumission, et se sentir contraint de ne manifester aucune impatience contre ces insolents sujets : tel était le prudent avis de La Ferté, avis auquel le ministre se rangea non sans humiliation, mais parce qu'il était impossible de punir une irrévérence qui se traduisait par excès de politesse. « La conduite et les propos de Mlle Guimard à l'assemblée du 22, répond-il à La Ferté quatre jours après, ont continués d'être ridicules ; je crois que le meilleur parti à prendre est de n'avoir pas l'air d'y faire attention (1). » Le ministre et l'intendant en étaient venus à leurs fins et avaient eu le dessus, mais de quelle pauvre façon et au prix de quelles mortifications !

(1) Lettre du ministre à La Ferté du 26 avril 1783. Archives nationales. Ancien régime. O 1,637. — C'est dans le même registre que se trouvent les nombreuses pièces concernant toute cette affaire, qu'il suffisait de résumer et dans laquelle se trouvait aussi mêlé Dauberval, que le ministre et l'intendant voulaient maintenir à l'Opéra comme maître de ballets, malgré le désir par lui manifesté de s'en aller, à la grande joie de tout le clan chorégraphique, que son départ allait faire monter d'un rang. C'est surtout contre lui que s'escrimait la Guimard, parce qu'il s'était plusieurs fois montré favorable aux prétentions excessives de sa rivale, Mlle Peslin.

IV.

Parmi les nombreux manuscrits de La Ferté, lettres, rapports projets, règlements, qui sont conservés aux Archives nationales, il est une pièce d'un intérêt capital, d'abord parce qu'elle offre un tableau complet de la troupe de l'Opéra à cette époque, ensuite parce que les observations ajoutées après chaque nom et qui sont de la main de La Ferté, montrent qu'il savait très-bien discerner et constater les mérites et les défauts de ses subordonnés, lorsqu'il n'était pas en butte à des taquineries ou à des révoltes incessantes, lorsque, toute contrariété cessant, il avait à rendre un compte sérieux, de ce qu'il fallait espérer ou craindre de chaque artiste. Cette pièce est intitulée : *État de tous les sujets du chant et des chœurs de l'Académie royale de musique, avec un précis sur leurs talents et leurs services*. Ce rapport n'est ni signé, ni daté, mais l'écriture de La Ferté est bien reconnaissable. De plus, il est facile d'en déterminer la date, d'abord en comparant la liste des sujets énumérés aux listes publiées chaque année par les *Spectacles de Paris*, et ensuite parce que La Ferté avait fondé beaucoup d'espoir sur l'établissement prochain d'une École de musique pour améliorer l'état de l'Opéra et en faciliter l'administration. Or, c'est par un arrêt du conseil d'État, en date du 3 janvier 1784, que le roi, accédant aux vues du baron de Breteuil et de M. de la Ferté, établit dans l'hôtel des Menus-Plaisirs l'Ecole royale de chant et de déclamation, qui devint plus tard le Conservatoire. Double preuve que ce rapport date de la fin de 1783 (1).

La Ferté dut le rédiger pour mettre au courant des affaires et

(1) Fétis se trompe dans le peu de lignes qu'il consacre à La Ferté quand il dit que celui-ci eut d'abord, en qualité d'intendant des Menus, la direction de l'Ecole royale de chant fondée par le baron de Breteuil, puisqu'il administra l'Opéra pour le compte du roi. Il avait depuis trois ans et plus l'Opéra sous ses ordres lorsque l'École fut fondée, précisé-

des artistes de l'Opéra le baron de Breteuil, qui venait d'être nommé ministre de la maison du roi, et il le divisa méthodiquement en deux parties : *Chant* et *Danse*. La seconde partie est écrite tout entière de sa main. Quant à la première, il a fait dresser par un autre la liste de tous les artistes avec un jugement sommaire, mais il y a joint après coup des détails plus précis qu'il voulait transmettre en secret au ministre : ce sont ses notes qui forment les seconds paragraphes ajoutés à la plupart des artistes de chant. Ce rapport est de quatre à cinq ans antérieur à celui que Dauvergne adressa, en août 1788, à M. de Villedeuil, qui venait de remplacer le baron de Breteuil (1) : il y a donc, entre ces deux états, un intervalle suffisant pour que les choses aient pu changer à l'Opéra et qu'il y ait intérêt à les comparer. Ils sont, d'ailleurs, fort différents l'un de l'autre; et si celui de Dauvergne est plus rapide, plus amusant, plus incisif, celui de La Ferté est plus précis et plus instructif.

Chant.

PREMIERS SUJETS.

Mlle Levasseur. — A servi avec succès pendant l'espace de quatre ans; ne fait presque plus rien depuis plusieurs années et se trouve dans le cas de ne plus rien faire désormais : ses moyens paroissent insuffisans au genre moderne.

On ne peut dissimuler qu'elle n'ait beaucoup de mauvaise volonté et qu'elle ne coûte même fort chère à l'Opéra, ayant toutes sortes de prétentions pour ses habits qui ne sont jamais assés chers ni assez riche; le traitement particulier de 9,000 livres qu'elle a obtenu a non-seulement dégoûté tous ses camarades, voyant qu'elle ne les gagnoit pas, mais encore a fait élever les mêmes prétentions de la part des autres sujets, ce qui est nécessairement à charge à l'administration. Il y a neuf mois qu'elle n'a paru sur le théâtre, elle est depuis 18 années à l'Opéra, mais seulement depuis la retraite de Mlle Arnoult et Mlle Beaumesnil en

ment sur ses conseils, pour fournir des sujets plus nombreux et meilleurs à l'Académie de musique. Tout ce projet est exposé dans sa lettre et ses observations au ministre, en date du 22 octobre 1781. (Archives de l'Opéra. *Registres des Menus-Plaisirs.*)

(1) Ce rapport de Dauvergne, que nous avons publié pour la première fois à la *Revue de France* en février 1873, et qui a été depuis lors si souvent cité, forme le sujet principal de notre brochure : *l'Opéra en 1788* (in-8°, chez Baur).

chef. Si l'on lui accordoit la pension de 2,000 l. qui n'est dû qu'au bout de 20 ans, ce seroit lui faire grâce, car il ne lui est dû que 1,500 l.; mais c'est faire encore un bon marché pour l'Opéra que de lui donner même les 2,000 l.

Mlle Saint-Huberty. — Grande musicienne, pleine de talent, essentielle à l'Académie : si la nature ne lui a pas prodigué tous les moyens nécessaires, l'art a fait un prodige en sa faveur.

Cette artiste sent trop combien elle est nécessaire à l'Opéra faute de sujets qui puissent encore la remplacer avec avantage; elle a beaucoup de prétentions, elle a de l'esprit, mais une mauvaise tête, il faut la ménager, mais ne pas la gâter, car bientôt elle se rendroit pour ainsi dire souveraine arbitre de l'Opéra; il a fallu, à l'exemple de Mlle Levasseur, lui accorder un traitement particulier qui a produit un mauvais effet vis-à-vis de ses camarades; mais toutes ces distinctions humiliantes pour les autres et ruineuses pour l'Opéra peuvent cesser, si le ministre adopte le nouveau projet proposé pour Pasques prochain.

Mlle Duplant. — Sujet plein de zèle et de bonne volonté, ayant toujours bien rempli sa place; elle doit beaucoup à son phisique; elle a vingt-deux ans de service.

Elle est d'un naturel inquiet et jaloux, les traitemens de Mlles Levasseur et Saint-Huberti lui font tourner la tête, ce qui la met dans le cas de faire souvent beaucoup de violence; cependant elle ne peut se dissimuler que son genre de talent, qui est celui des mères et des rôles à baguette, est d'un usage moins fréquent à l'Opéra que celui des autres; au reste, l'exécution du projet proposé arrangeroit les affaires (1).

REMPLACEMENS.

Mlle Buret. — Une belle voix, de la méthode dans son chant; mais point d'intelligence musicale, point de grâces au théâtre, gauche dans ses mouvemens; plus faite pour chanter au concert que pour jouer un rôle sur la scène lyrique, elle fait craindre qu'elle ne pourra jamais devenir une grande actrice.

Le désir d'être utile la rend inquiète, tourmentante et chagrine; cependant l'on pense qu'il faut encore en essayer, mais à la condition expresse qu'elle se contentera de jouer ce que l'on lui dira, et alternativement avec la demoiselle Maillard, sans aucune prééminence d'ancienneté.

(1) Le projet pour « Pasques prochain », sur lequel La Ferté revient avec complaisance parce qu'il croit y trouver un remède à toutes les difficultés de la situation, était une révision, une unification de tous les règlements antérieurs sur l'Opéra et qui donnaient lieu à mille contestations. Le roi suivit ce conseil et les refondit tous en une seule loi, datée du 13 mars 1784, loi démesurément longue qui prétendait prévoir et résoudre toutes les difficultés à naître, mais qui ne remédia à rien.

Mlle Maillard. — Jeune sujet ayant tous les moyens naturels; une voix charmante, de la jeunesse, de la figure, enfin toutes les dispositions nécessaires pour remplacer avec succès Mlle Saint-Huberty; mais elle se livre plus à la dissipation qu'au travail; elle est assés jeune cependant pour faire espérer qu'elle sera un jour un premier talent.

Il faudroit, en outre, un autre jeune sujet dans ce genre, et cela n'est pas facile à trouver; on ne peut l'espérer que de l'établissement de l'école proposée.

Mlle Joinville. — Une belle voix, un beau phisique, propre à remplacer Mlle Duplant; mais un peu lâche, paresseuse, manquant d'émulation, cependant capable de bien faire avec de la bonne volonté.

DOUBLES.

Mlle Chateauvieux. — Une belle voix pour les grands accessoires, comme prêtresses, divinités dans la gloire; mais peu suffisante aux grands rôles; d'ailleurs fort utile à l'Académie.

Mlle Audinot. — Peu de voix, mais fort intelligente pour les rôles d'amour, de jeune bergère; très-adroite à la scène.

Mlle Gavaudan l'aînée. — Une jolie voix propre pour les petits airs, mais insuffisante aux grands rôles; manquant d'aptitude à la scène.

Mlle Gavaudan cadette. — Jeune sujet d'espérance; une jolie voix propre aux rôles de princesse et de bergère; mais elle se livre plus à la dissipation qu'au travail.

CORYPHÉES.

Mlle Girardin. — Peu de moyens; mais sujet nécessaire pour les confidentes et coriphées; toujours de bonne volonté.

Mlle Tannat. — Une bonne voix pour les rôles de haine; aussi nécessaire pour les confidentes et les coriphées.

Mlle Dolémie. — Sujet propre à l'ariette, mais ne laissant aucun espoir sur son utilité pour la scène.

Mlle Rosalie. — Point de voix, mais supportée dans les suivantes et coriphées.

Mlle Lebœuf. — Peu de moyens, peu de voix, chantant cependant l'ariette avec assés d'adresse; mais peu utile à l'Académie, étant hors d'état de faire un rôle quelconque.

Mlle Candeille. — Grande musicienne, mais manquant absolument de moyens du côté de la voix; il est même évident qu'elle n'en aura jamais. Son phisique et son talent comme musicienne font regretter qu'elle ne puisse jamais être d'aucune utilité à l'Académie.

PREMIERS SUJETS.

M. Larrivée. — Grand sujet qui compte de longs et grands services : il est fait pour servir encore de modèle à ses jeunes successeurs; mais il est un peu trop cher relativement au traitement des autres sujets.

Il a un traitement de 15,000 l. outre la jouissance de sa pension de l'Opéra, qui a été portée à 3,000 l., vû trente ans de service dans les premiers rolles, ce qui est sans exemple; il est encore pour trois ans à l'Opéra.

M. Lainez. — Bon sujet, plein de zèle et d'ardeur pour son état; si la nature lui a refusé une belle voix, on en est bien dédommagé par son intelligence et son talent comme acteur.

Il est très-intéressé, par conséquent inquiet et difficile à conduire, les traitements particuliers des autres lui donnent beaucoup d'humeur, mais cela peut s'arranger à Pasques.

REMPLACEMENS.

M. Chéron. — Jeune sujet fait pour occuper la première place. Bon musicien, une très-belle voix, enfin l'espoir de l'Opéra, si la jeunesse et la dissipation lui permettent de se livrer à son état.

Il sent l'utilité dont il peut être et ce ne sera qu'en le bien traitant à Pasques qu'on peut conserver l'espoir de le conserver.

M. Lays. — Jeune sujet plein de talent comme chanteur; bon musicien, ayant beaucoup d'intelligence pour la scène. Il est dommage que son phisique ne réponde pas à la capacité qu'il montre pour son état.

Mais malgré cela il est d'une nécessité indispensable, et ce n'est qu'en augmentant son traitement à Pasques qu'il consentira à rester.

M. Rousseau. — Jeune sujet : une charmante voix ; bon musicien ; faisant des progrès sensibles comme chanteur et comme acteur.

Il ne restera qu'en augmentant son traitement à Pasques, il faudrait nécessairement encore un sujet de ce genre.

M. Moreau. — Sujet très-utile, plein de zèle et d'ardeur ; s'il n'a pas les moyens nécessaires pour parvenir au premier rang, au moins il est essentiel pour le maintien du service.

DOUBLES.

M. Chardiny. — Excellent musicien; peu de talent comme acteur; mais toujours prêt à remplacer au premier besoin.

M. Dufrenoy. — Jeune sujet encore bien novice, mais musicien et fort nécessaire dans les cas urgents.

M. Martin. — Jeune sujet propre aux petits rôles et aux coriphées.

COMPOSITEUR.

M. Gossec. — Habile compositeur; auteur de plusieurs ouvrages pleins de mérite.

Mais peu propre pour conduire l'Opéra, ayant trop de douceur, beaucoup de timidité; mais on peut lui trouver une place où il puisse être véritablement plus utile, et même plus agréable pour lui.

MAÎTRES DE MUSIQUE.

M. De la Suze. — Maître de musique pour les rôles, les chœurs et l'action théâtrale.

Plein de zèle et d'intelligence, mais un peu sujet à prévention.

M. Rey. — Maître de musique de la chambre du Roi, et maître de l'orchestre à l'Opéra, habile homme et de la plus grande utilité pour les spectacles de la cour et ceux de Paris, considéré des musiciens qui exécutent sous ses ordres, mais un peu vif (1).

M. Parent. — Maître de musique pour les écoles.

Si le projet d'école est agréé, on aurait le moyen de le rendre plus utile.

M. Méon. — Maître de musique pour le solfége.

Idem (2).

Danse.

DANSEURS.

Gardel l'aîné, maître des ballets. — Bon sujet, ayant du talent, du zèle et de l'activité, mais peut-être un peu trop dispendieux, ce qui est une suite de son envie de faire briller ses ballets et de sa trop grande complaisance pour faire danser tous les premiers sujets dans les opéras et leur procurer par là plus de feux; cela occasionne donc une dépense considérable pour le payement des honoraires des sujets, mais encore une bien plus conséquente pour les habits.

Gardel cadet, premier danseur sérieux. — Excellent sujet, bon travailleur, d'une santé faible; il se trouve humilié de ce que le sr Vestris fils qui ne danse que le second genre a obtenu une gratification annuelle de 4,800 francs; il paroit qu'il sollicite le même traitement, et il se fonde sur ce qu'il a refusé un établissement très-avantageux que le Roi d'Angleterre lui offroit pour le fixer auprès de ses enfants, cela est vrai; au reste si les projets pour Pasques sont adoptés, il y a lieu de croire que le s. Gardel sera satisfait. Il n'y a pas malheureusement de double à l'Opéra, en état de le seconder.

Vestris fils, premier danseur demi-caractère et comique. — On connoît son talent, il est à désirer qu'il dure longtemps, il sçait trop combien il est agréable au public, il a forcé la main pour obtenir un traitement particulier en gratification annuelle de 4,800 francs; et en outre, trois congés en six ans pour aller dans les pays étrangers danser chaque fois

(1) Rey avait été oublié par le rédacteur de l'état. Son nom est ajouté en renvoi et tout ce qui le concerne est écrit par une main étrangère; on dirait l'écriture de M. Comyn, secrétaire du baron de Breteuil.

(2) Inutile, il nous semble, de reproduire la liste des vulgaires choristes. Après chaque nom se trouve simplement la mention : bon, excellent ou médiocre sujet, et il n'y a aucune remarque de la main de La Ferté.

pendant plus de six mois ; il jouit actuellement de son second congé ; en général il est comme tous les Vestris, fort difficile à manier et a besoin que de tems en tems ou le tienne ferme.

Nivelon, premier danseur demi-caractère. — Il a du talent mais il croit en avoir beaucoup plus encore, il a les mêmes prétentions à avoir un traitement particulier; on a été obligé, pour le conserver, de lui accorder une place de premier danseur, avec deux congés, à prendre dans les années ou le s. Vestris ne prendra pas le sien ; en général il a peu de zèle et est difficultueux, il a besoin d'être contenu.

Favre, remplacement du sieur Gardel dans le genre sérieux. — Il a plus de zèle et de bonne volonté que de talent, mais faute de mieux, c'est un sujet très-utile.

Laurent, danseur comique. — Il a de la légèreté, beaucoup d'exécution, mais il est bas et d'ailleurs d'un physique très-ignoble.

Lefèvre, danseur comique. — Il a du talent, mais peu docile et d'une conduite assez équivoque.

Huard, danseur en double. — Danseur lourd, mais utile.

Frédéric, idem. — Il peut acquérir du talent, il est jeune et a de la légèreté.

DANSEUSES.

Dlle Guimard, première danseuse de demi-caractère. — Tout le monde connoît son talent, elle a l'air encore très-jeune au théâtre, si elle n'a pas une grande exécution pour la danse, elle a en récompense beaucoup de grâce, elle est très-bonne pour les ballets d'action et pantomime ; elle a beaucoup de zèle et travaille beaucoup, mais elle est d'une dépense immense pour l'Opéra, où ses volontés sont suivies avec autant de respect que si elle en étoit directrice ; à son exemple les autres danseuses exigent des habits et des renouvellemens fort chers ; Mlle Guimard ayant sçu qu'il avoit été accordé un traitement particulier de 4,800 francs au sieur Vestris, a exigé la même chose, il lui a été accordé en faveur de ses anciens services.

Dlle Peslin, première danseuse comique. — Elle est hors de combat, ce n'est que par complaisance pour Mlles Saint-Huberty et Guimard que l'on l'a conservé depuis deux ans, mais elle est prévenue qu'elle doit se retirer à Pasques prochain.

Mlle Dorival, premier remplacement dans le demi-caractère. — Elle a du talent, mais elle l'a beaucoup négligé pour ne s'occuper que de son plaisir, cependant elle a plus travaillé depuis quelque tems; en général c'est une mauvaise tête, elle a beaucoup de caprice ; si elle veut travailler, elle est faite pour remplacer la demoiselle Guimard, surtout dans la pantomime.

Mlle Dorlé, remplacement dans le genre sérieux. — C'est une danseuse qui est remplie de bonne volonté, qui travaille tous les jours, le s. Vestris est son maître ; mais elle est aujourd'hui tout ce qu'elle sera

jamais; elle sera toujours utile dans la place de remplacement qu'elle occupe et même l'on croit pouvoir assurer qu'elle y remplira bien son devoir, et même avec quelque agrément vis-à-vis du public, mais il seroit malheureux que, faute d'autre sujet, l'on fût obligé de lui confier la première place de première danseuse du genre sérieux.

Mlle Dupré, danseuse de demi-caractère. — L'on a fait venir cette danseuse de Naples, où elle occupoit la première place, elle a beaucoup réussi à l'Opéra, mais sa taille n'est pas très-avantageuse pour la première place du genre sérieux où elle prétend; elle est actuellement absente pour aller remplir un engagement pour le carnaval, qu'elle avoit à Milan et à Turin, elle doit revenir vers le 15 février; on décidera à Pasques de son sort, mais il seroit à désirer que l'on ne disposa pas encore de la première place, et que l'on attendit à l'année suivante pour voir s'il ne présenteroit pas quelques sujets qui auroient plus de disposition pour remplir cette place.

Mlle Gervais, danseuse comique. — La place de la demoiselle Peslin lui est assurée pour Pasques, et c'est justice; cette danseuse est remplie de zèle, elle est infatigable, ne se refuse à rien et danse au besoin tout ce que l'on veut, et même plusieurs actes dans un opéra.

L'on ne parlera point ici des danseurs et danseuses des ballets, qui sont en grand nombre, il y a des changemens à faire à cet égard à Pasques prochain, soit en donnant la pension de retraite à ceux qui l'ont gagné par leurs anciens services, et qu'on ne peut leur refuser, soit en congédiant ceux ou celles dont les services, faute de talent, sont inutiles à l'Opéra (1).

(1) Archives nationales. Ancien régime. O 1, 630.

V.

L'Opéra était encore, à la fin du siècle dernier, le refuge légal de toutes les filles ou femmes qui voulaient échapper à l'autorité paternelle ou maritale. *Filles du magasin*, tel était le nom des demoiselles du chant et de la danse, qui, n'ayant pas encore achevé leurs études, figuraient sur la scène avant d'être engagées. Dès qu'elle était inscrite au magasin, une fille ou une femme, si jeune fût-elle, ne dépendait plus de sa famille, et l'autorité du père, de la mère, du mari, s'arrêtait au seuil de ce lieu d'immunité d'où la jeune indépendante pouvait sortir sans aucun risque d'être inquiétée, et où elle pouvait se faire admettre par la simple raison qu'elle voulait se rendre libre; ni les moyens, ni le talent, ni même l'espoir d'en acquérir un jour, n'étaient nécessaires pour motiver ces inscriptions tout à fait arbitraires.

Cet asile toujours ouvert au plaisir, cet encouragement perpétuel au libertinage, derniers vestiges des beaux jours de la Régence et du siècle passé, commençaient bien à choquer un peu les esprits moins corrompus de la cour de Louis XVI. Le roi lui-même ne voyait pas sans regret cet abus se prolonger, mais telle était la force de ce privilége et de cette tradition, qu'il était presque impossible de les abolir autrement que par un violent cataclysme. Tout au plus l'administration pouvait-elle en atténuer le scandale et l'abus en examinant de près les raisons invoquées par telle ou telle requérante.

Les placets ne diminuaient pas, et sans même parler de celles qui ne venaient chercher à l'Opéra que la liberté du plaisir, bien des filles persécutées ou des épouses malheureuses préféraient l'Opéra au cloître et demandaient simplement la grâce de n'être plus maltraitées. La Ferté écrivait au ministre, le 17 avril 1783 : « On a pris des renseignements au sujet de la demoiselle Faure ; M. Quidor, exempt de police, la connoît, et il pourra avoir l'hon-

neur de vous en donner des détails particuliers. Au reste il paroit que c'est une bâtarde d'un officier de chez le roy; on prétend que son père qu'elle renie veut la contraindre à vivre chez une maitresse qui, dit-on, ne fait pas d'ailleurs un trop joli commerce, et que l'on prétendoit aussi tirer parti de la petite demoiselle. Tout cela peut être faux, mais M. Quidor peut vous donner, monseigneur, de plus grands éclaircissements. Il est vrai qu'elle s'est présentée au magazin; on m'a ajouté aussi que le père avoit été dans plusieurs maisons faire le pleureur. » A quoi le ministre répondait le lendemain : « Comme j'ai envoyé le mémoire de M. Dufort à M. Lenoir, il me donnera, sans doute, les éclaircissemens qu'a pris le sieur Quidor sur sa fille (1). » Il résulte de cette dernière phrase que dans le cas présent, c'était le père qui voulait reconquérir sa fille réfugiée à l'Opéra, ou sur le point d'y être admise : la petite avait du sens puisqu'elle préférait garder pour elle ce qu'elle gagnait plutôt que de le livrer à son père ou à cette honorable dame.

La Ferté dut, à quelque temps de là, se prononcer sur une requête du même genre, mais la naissance de la postulante, et d'autres raisons assez sérieuses, la recommandaient très-vivement à la protection du ministre, car c'était la propre fille de la célèbre Sophie Arnould.

Monseigneur,

Alexandrine-Sophie Arnould vous supplie humblement de lui accorder votre agrément pour être admise, en qualité de chanteuse, dans les chœurs de l'Opéra.

Son état de femme du sieur de Murville ne peut être un obstacle à l'engagement qu'elle offre de prendre; mariée à l'âge de treize ans, elle n'a connu depuis cet instant que le malheur. Services (sévices), mauvais traitemens, injures atroces, il n'est rien que le sieur de Murville n'ait épuisé contre elle et il l'a enfin réduite à la triste nécessité de rendre différentes plaintes contre lui.

Mais le motif prédominant de la suppliante est l'état d'indigence et de misère où la réduit la conduite de son mari.

Il n'a aucuns parens à Paris. Il ne pourroit pas même y nommer un ami. Le peu de fortune qu'il avoit, il l'a consommé dans les tripots de jeu, les meubles saisis ont été vendus; actuellement il vit en hôtel garni où il force la suppliante, qu'il avoit d'abord chassée de sa maison,

(1) Archives nationales. Ancien régime. O 1, 637.

d'habiter avec lui ; on conçoit bien que ce n'est pas par tendresse. C'est pour jouir du peu de revenu de la dot de la suppliante, de manière que, privée de ce modique revenu, elle est réduite à manquer d'habits, de linge, souvent de pain, et ledit sieur de Murville a même la dureté de lui défendre de recevoir les secours que la tendresse de sa mère lui a offert plusieurs fois.

Une telle situation rend tout permis, et la suppliante ose espérer que le ministre auquel elle a l'honneur de s'adresser, sensible à son malheureux sort, ne lui refusera pas la seule ressource qu'elle puisse trouver dans sa position (1).

Le ministre transmit cette requête au directeur de l'Opéra, non sans avoir pris l'avis de La Ferté, et il l'appuya de quelques mots favorables (26 janvier 1786), mais l'honnête Dauvergne admettait difficilement que l'Opéra dût servir d'asile à toutes les femmes qui voulaient « se soustraire aux mauvais traitements de leur mari ». Sans aller contre les intentions du ministre, il lui répondit par les observations suivantes : « Plusieurs femmes se sont présentées depuis Pâques pour être admises à l'Académie royale de musique sans autres raisons que celles de Mme de Murville et elles ont été refusées parce qu'il seroit très-dangereux que l'Académie se prêtât, comme elle le faisoit autrefois, à des facilités faites pour la déshonorer sans aucun avantage ; cependant comme Mme de Murville est fille de Mlle Arnoult qui a longtemps occupé avec distinction une première place à l'Opéra, pour peu qu'elle ait du talent et de la voix, l'Académie, d'après les intentions du ministre, la recevroit au nombre de ses sujets en qualité de surnuméraire (2). » Mais elle n'avait sans doute ni voix ni talent, car elle ne fut pas reçue à l'Opéra et ne figure sur aucun état, à moins qu'elle n'ait modifié son nom et qu'elle ne soit cette dame de Marinville, entrée précisément en 1786 au dernier rang des choristes avec 600 francs d'appointements et qui resta toujours dans les chœurs.

Singulière fille que cette Alexandrine, singulier ménage que le sien et dont les frères de Goncourt ont tracé un charmant croquis :

(1) Archives nationales. Ancien régime. O 1, 634. — Cette pièce est d'autant plus importante qu'elle est la seule preuve indirecte du droit d'asile ouvert à l'Opéra. Ce singulier usage, qui remontait aux origines de l'Opéra et qui faisait presque loi, était, en effet, de ceux que la tradition affermit, mais qu'un acte officiel ne saurait consacrer.

(2) Archives nationales. Ancien régime. O 1, 634.

« Il n'y avait pour rappeler le monde à Sophie, que la fille, de Lauraguais : cette Alexandrine, la vraie fille des bons mots de Sophie Arnould, mais aigrie, tournée au fiel, la langue cruelle, la verve envieuse, méchante à tous et surtout à sa mère qu'elle jalousait pour sa gloire, et qu'elle méprisait pour sa vie. Laide, sans grâces, blonde jusqu'à être rousse, elle avait mis le feu au cœur d'un petit poëte, dont la fort petite muse, courte d'haleine, s'essoufflait à courir les prix d'Académie. Sa muse promenée de la mère à la fille, André de Murville avait fini par épouser un peu de la célébrité de Sophie en épousant Alexandrine. Le mariage n'avait pas été heureux, mais le divorce avait eu le bon esprit d'advenir, et la citoyenne ci-devant de Murville venait souvent promener jusqu'à Luzarches sa liberté et son veuvage (1). »

C'est dans ce village que la pauvre Sophie Arnould, vieillie, délaissée, ruinée de santé et d'argent, mais toujours riche de cœur et d'esprit, vivait en campagnarde dans une modeste ferme qu'elle appelait « le Paraclet Sophie », sans autre compagnie que la venue éventuelle de sa fille ou de son fils, l'officier de cuirassiers Constant Brancas, qui devait mourir colonel à l'île Lobau, sans autre distraction que d'écrire quelques lettres de bonne et franche amitié à son ancien amant, l'architecte Bellanger, alors bien et dûment marié avec une impure, une fille d'Opéra qui avait rivalisé de bruit avec Sophie, Mlle Dervieux. C'est de sa retraite que Sophie écrivait certain jour à cet amoureux du bel âge, devenu le dernier ami de sa vieillesse : «... J'ai tout oublié du beau monde et de ses usages, tu le vois, mon ami ; il y a si longtemps aussi que je vis comme une sauvage qu'à peine puis-je me rappeler le langage des humains. Ah ! si je n'avais pas ma fille, qui quelquefois vient me tirer de ma léthargie, je crois que j'aurais oublié à parler ma langue ; mais à propos de ma fille, c'est toujours un drôle de corps ; toujours de l'esprit, et de tous les esprits ; tu sais ! elle est divorcée d'avec Murville ! elle s'est remariée ici, avec un gros beau jeune homme, le fils du maître de poste de Luzarches. Enfin, c'est fait ;

(1) *Sophie Arnould*, d'après sa correspondance et ses mémoires inédits, par Edmond et Jules de Goncourt, 1 vol. in-18, 1861, p. 88. — Voyez sur les rivalités académiques de Murville et de La Harpe une lettre de Sophie Arnould, insérée dans la *Correspondance secrète de Métra*, vol. VIII, p. 271.

tu sais que pourvu qu'elle soit bien la nuit, elle s'embarrasse peu des formes du jour, ce mari-là devait lui convenir tout aussi peu qu'à moi ; mais elle l'a voulu, elle l'a pris (1). » Bon chien chasse de race, dit le proverbe,—et bonne fille aussi. Cette brave Alexandrine était vraiment bien avisée de vouloir entrer à l'Opéra ; elle avait tout le tempérament de son inflammable mère, et une fois demoiselle des chœurs, elle aurait eu assez de choix pour ne pas s'unir en légitime mariage à l'héritier présomptif d'une poste aux chevaux. »

A la fin de cette même année 1786, La Ferté eut avec Sedaine une vive algarade qui aurait pu tourner mal pour lui, car il paraissait être vraiment dans son tort ; mais Sedaine était trop excellent homme pour vouloir le mal de ce qui que ce fût, et La Ferté put se tirer de l'aventure, un peu humilié, il est vrai, et lardé de brocards, mais non pas diminué de crédit ni de pouvoir : il était de ces gens qui retombent toujours sur leurs pieds.

C'était pendant le séjour de la cour à Fontainebleau, où l'opéra comique de Sedaine, *Albert*, mis en musique par Grétry, venait d'être représenté sans succès. Le poëte attribuait naturellement cet échec à la pauvreté des costumes, de la mise en scène, des décorations, à l'insuffisance des figurants, et exhalait sa mauvaise humeur en arpentant le théâtre : « On n'en fera pas moins payer au roi ces décorations, ces habillements, ces soldats ! » dit-il tout à coup. Un subalterne entend ce propos, et court le rapporter à La Ferté ; celui-ci arrive furieux en criant : *Où est Sedaine?* et le poëte riposte aussi familièrement : *La Ferté, monsieur Sedaine est ici : que lui voulez-vous ?* Le dialogue continua sur ce ton devant de nombreux spectateurs, qui riaient surtout aux dépens de La Ferté et qui colportèrent bien vite les dures vérités que les deux causeurs s'étaient jetées à la tête. Mais autant de narrateurs, autant de versions diverses, car chacun des deux ennemis avait ses partisans déclarés. A en croire ceux de La Ferté, Sedaine avait perdu la tête et s'était senti écrasé par la supériorité de son rival ; il avait reconnu ses torts et fait des excuses au commissaire du roi ; d'après les amis de Sedaine, au contraire, La Ferté, tout interloqué, avait fini par dire des injures au poëte, lequel avait

(1) Lettre de Sophie Arnould à Bellanger, du 3 ventôse III (21 février 1795).

répliqué de sang-froid : « Vous avez pris, Monsieur, le vrai langage pour m'empêcher de répondre ; je ne vous entends plus et ces termes ne sont pas dans mon dictionnaire. »

Quoi qu'il en soit, Sedaine, malgré sa réponse si impolie à La Ferté, n'encourut aucune punition, aucun blâme d'en haut, et la cour ne fit que rire de cette querelle. On rapportait même que la reine avait dit en riant : « Je ne sais pas si M. de la Ferté eût porté en compte les décorations, les habillements, les soldats et tous les accessoires qui, suivant l'auteur, manquaient à sa pièce, mais je suis bien sûr que maintenant il ne le fera pas. » Le roi, disait-on d'autre part, voulait traiter les choses plus sérieusement, en observant que Sedaine avait qualifié La Ferté de voleur et que c'était une affaire à éclaircir. Les amateurs de scandale annonçaient aussi que les gens de lettres, et surtout les confrères de Sedaine à l'Académie, étaient très-froissés de cette scène et qu'ils ne manqueraient pas, au retour de Fontainebleau, de prendre hautement parti pour un académicien ainsi insulté par un intendant des Menus ; mais la cour revint et l'Académie se tut : elle ne pouvait mieux faire. Les amis de Sedaine se consolèrent en disant que l'Académie le regardait comme suffisamment vengé par le propos de la reine, et pour se mieux réconforter dans leur propre estime, ils racontaient encore que La Ferté ayant voulu s'excuser de cette scène auprès de la reine, celle-ci l'avait laissé dire et lui avait sèchement répondu : « Monsieur de la Ferté, quand le roi et moi parlons à un homme de lettres, nous l'appelons toujours *monsieur*. Quant au fond de votre différend, il n'est pas fait pour nous intéresser (1). » Les gens de lettres auraient été bien difficiles s'ils ne s'étaient pas montrés satisfaits, qu'elle fût vraie ou supposée, d'une telle réparation d'honneur.

De tous ses projets ou rapports, La Ferté n'en publia qu'un seul sous le titre de *Réplique à un écrit intitulé : Mémoire justi-*

(1) *Mémoires secrets*, 18 et 22 novembre et 23 décembre 1786. — L'opéra *le Comte d'Albert*, cause de tout ce tapage, avait été joué à Fontainebleau le 13 novembre 1786 et fut représenté à la Comédie-Italienne le 8 février 1787. Cet ouvrage, très-singulier comme pièce et assez peu remarquable comme musique, fournit à Mme Dugazon l'une de ses plus admirables créations : c'est elle qui fit tout le succès de l'opéra.

ficatif des sujets de l'Académie de musique (sans date ni nom de lieu). Cette brochure, publiée à Paris en 1790, était une réponse de l'intendant des Menus aux prétentions des principaux artistes de l'Opéra, des chefs du chant, de la danse et de l'orchestre, qui, cédant à l'esprit d'indépendance éveillé par la Révolution, avaient demandé des réformes dans l'administration de l'Opéra et rédigé ce mémoire pour se justifier du blâme qu'ils avaient encouru : ce dernier détail montre bien qu'on n'était encore qu'au début de la Révolution. La réponse de La Ferté n'est, à beaucoup près, ni le plus curieux, ni le plus instructif de ses écrits, par la simple raison qu'il était destiné à voir le jour. Outre ce mémoire administratif, La Ferté a encore laissé divers ouvrages, mais d'un tout autre genre. Il s'adonnait par goût à l'étude des arts de construction, et il se fit recevoir, à ce titre, membre de l'Académie des sciences, arts et belles-lettres de Châlons-sur-Marne, ainsi que de la Société des antiquaires de Cassel. Son bagage scientifique comprend plusieurs volumes de poids : d'abord, un *Extrait des différents ouvrages publiés sur la vie des peintres*, daté de 1776; puis, en 1783, un *Système de Copernic, ou Abrégé de l'astronomie*, inséré d'abord au *Journal des Savants*, et ses *Éléments de géographie*, avec cette épigraphe d'Horace : *Mores hominum multorum spectat et urbes;* l'année suivante encore, les *Leçons élémentaires de mathématiques*, en deux volumes, et, pour finir, les *Éléments d'architecture, de fortification et de navigation*, en 1787. Ces titres suffisent à prouver que les goûts naturels de La Ferté le portaient vers les sciences exactes bien plus que vers les beaux-arts, la musique et les affaires de théâtre.

La Ferté avait vu de trop près la cour et avait occupé un poste trop élevé pour échapper à la Révolution. Après le 10 août 1792, il perdit naturellement sa position d'intendant des Menus-Plaisirs; mais, au lieu de chercher son salut dans la fuite, il pensa qu'il pourrait détourner le courroux populaire en prodiguant les gages de patriotisme et de civisme qu'il avait prudemment donnés dès les premiers temps de la Révolution et qu'il énumère d'une façon à la fois si naïve et si plaisamment touchante dans le mémoire qu'il rédigea en prison, à la veille d'être jugé, — c'est-à-dire condamné. En vain accumule-t-il les moindres faits de son existence passée qui pourraient plaider en sa faveur, en vain se

représente-t-il comme un philosophe, épris d'idées d'indépendance, de justice, et fuyant volontiers l'air empesté des cours; en vain se couvre-t-il presque de la mort de sa femme, la première victime frappée par la Révolution dans sa famille : il ne put échapper au sort qui attendait tous les fonctionnaires de l'ancienne cour. Dans la séance du Tribunal révolutionnaire du 19 messidor an II (7 juillet 1794), Papillon de la Ferté, âgé de soixante-sept ans, ex-intendant des Menus-Plaisirs du tyran, fut condamné à la peine de mort, comme étant convaincu « de s'être rendu l'ennemi du Peuple, en conspirant contre sa liberté et sa sûreté, en provoquant, par la révolte des prisons, l'assassinat et la dissolution de la représentation nationale, etc. »

La Ferté tombait sur l'échafaud révolutionnaire, mais son nom ne mourait pas avec lui. Il laissait un fils qui obtint le titre de baron sous l'Empire et qui se trouva juste à point, la Restauration arrivant, pour recueillir l'héritage administratif de son père. Il recouvra alors le titre d'intendant des Menus-Plaisirs, et il eut pendant plusieurs années l'administration supérieure de la chapelle du roi, des spectacles de la cour, du Conservatoire de musique, de l'Opéra français et de l'Opéra italien. Il n'avait peut-être ni l'habileté, ni l'esprit d'entregent de son père : il fit en tout cas beaucoup moins parler de lui et paraît avoir joué un rôle assez effacé, — il est vrai que cette place avait bien perdu de son lustre après les massacres de la Révolution et les guerres de l'Empire; — mais à un Papillon devait succéder un Papillon. La tradition était ainsi respectée et le droit d'hérédité restait sauf : *La Ferté est mort! vive La Ferté!*

www.ingramcontent.com/pod-product-compliance
Lightning Source LLC
Chambersburg PA
CBHW071436220526
45469CB00004B/1563